川村千里

台灣寫真紀行

Kawamura Chisato
Naked Watch In Taiwan

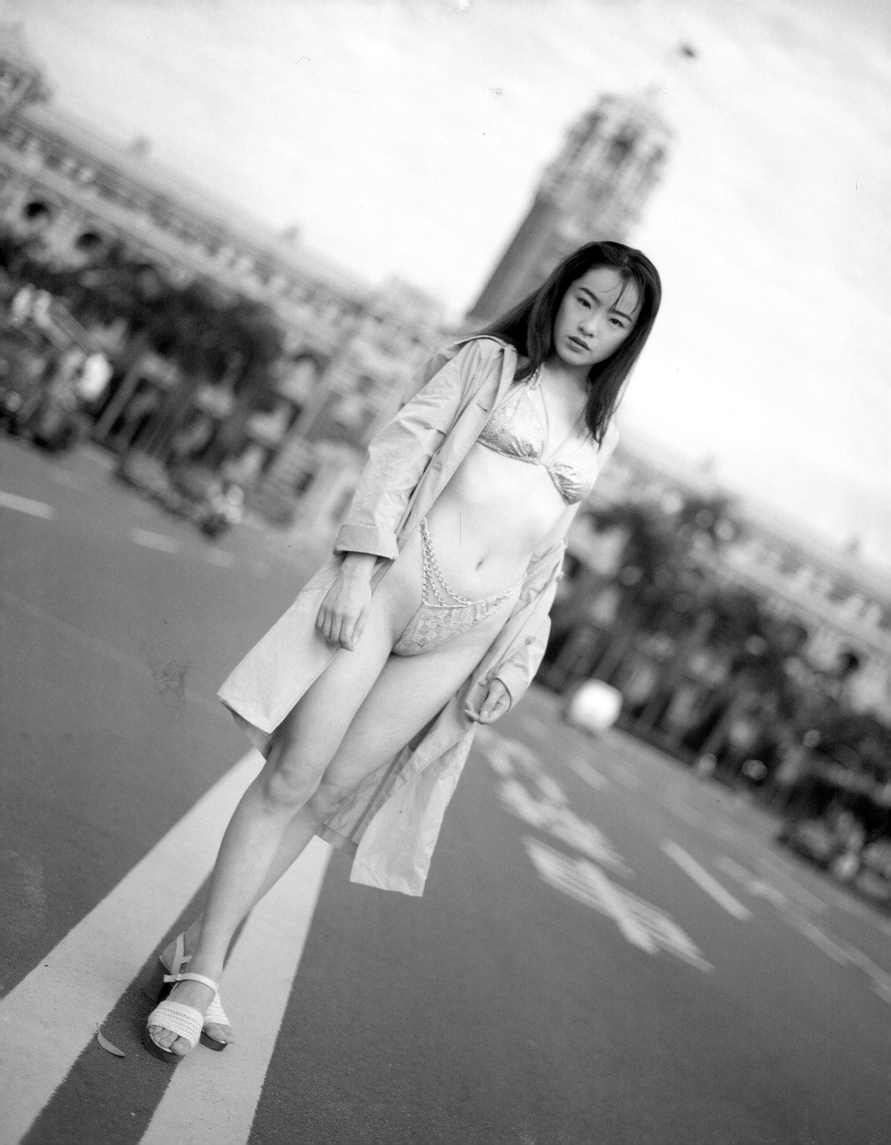

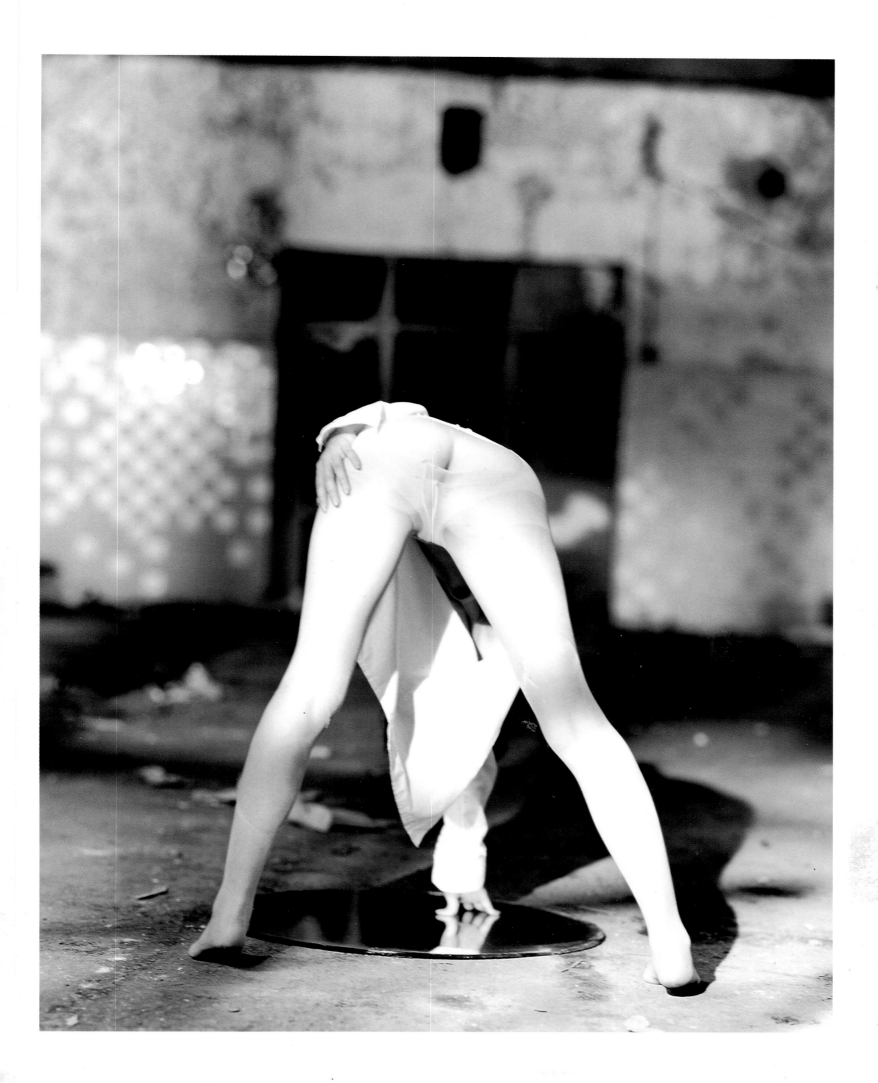

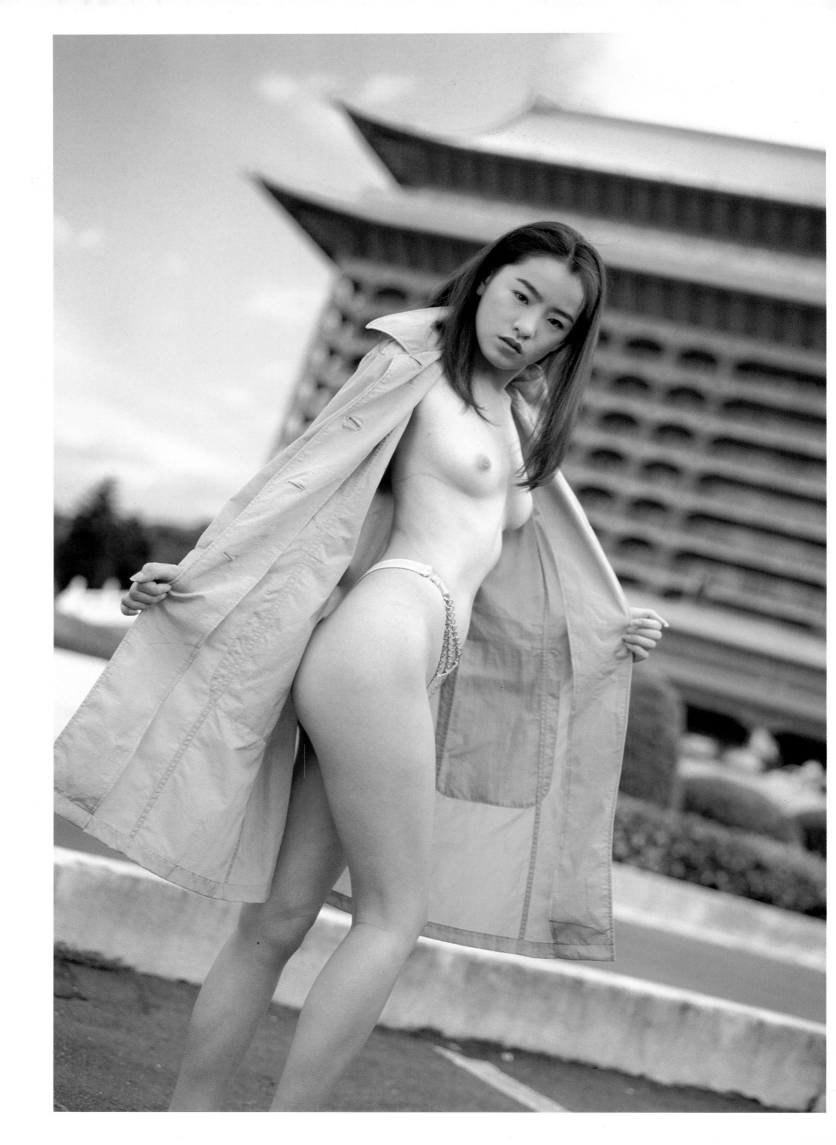

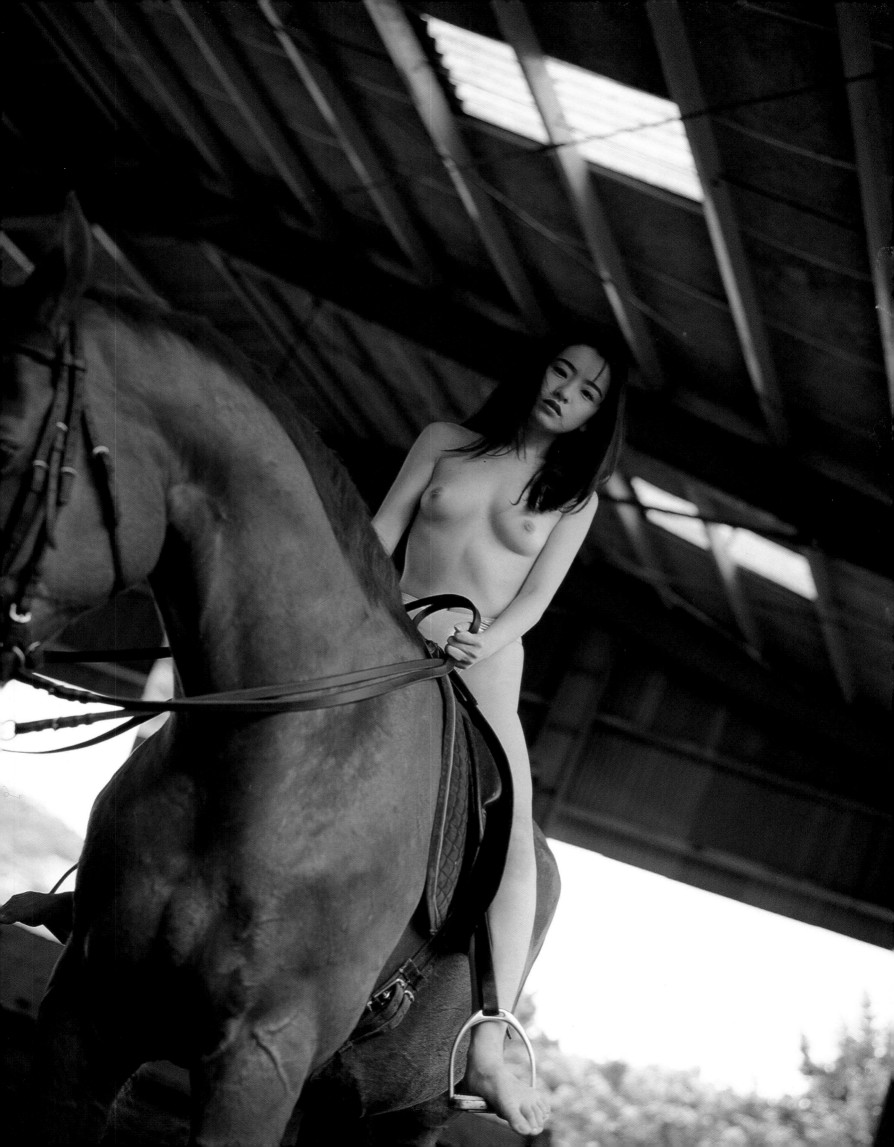

異族

最初入った時、全く知らぬ世界なので
カメラに向かった時、笑顔ができずに、体も固まりました
たけど、今は平気で慣れました。
一生懸命がんばってきたのは、自分の一番美しい姿を、
みんな見せたいためです。

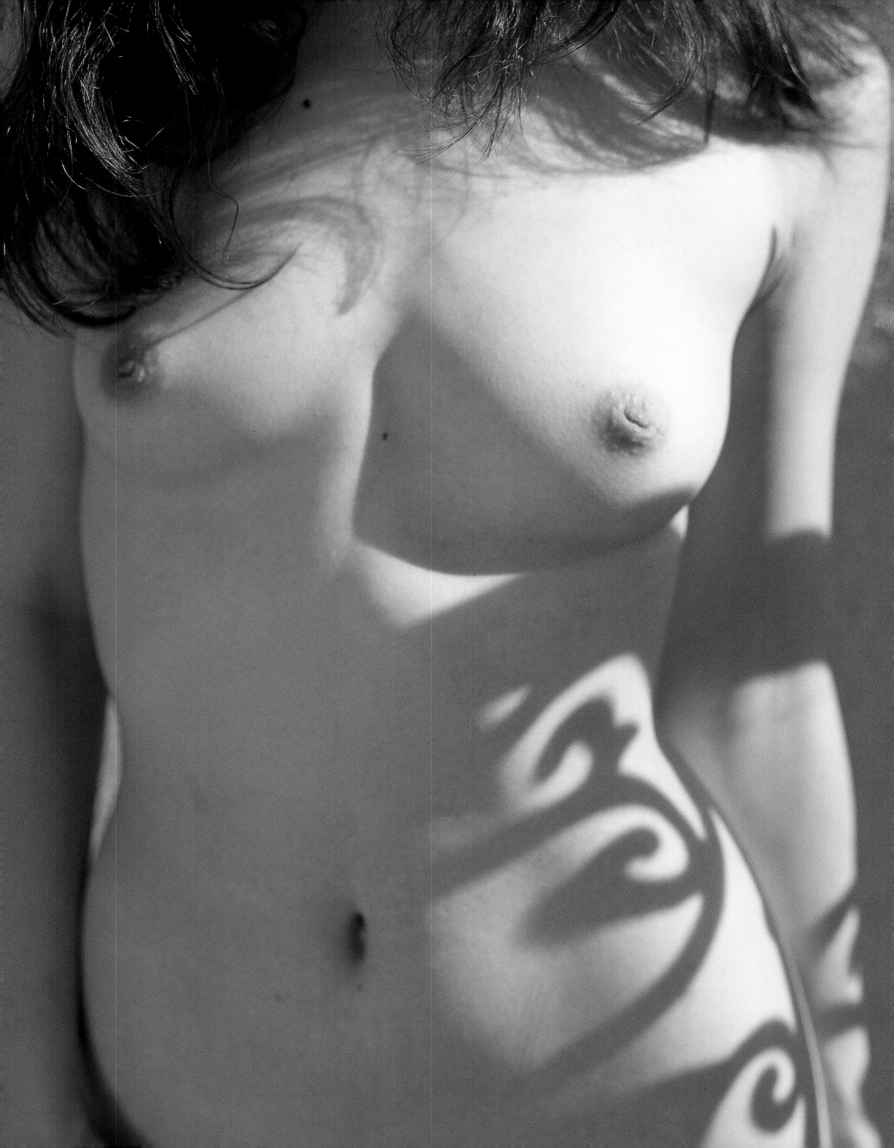

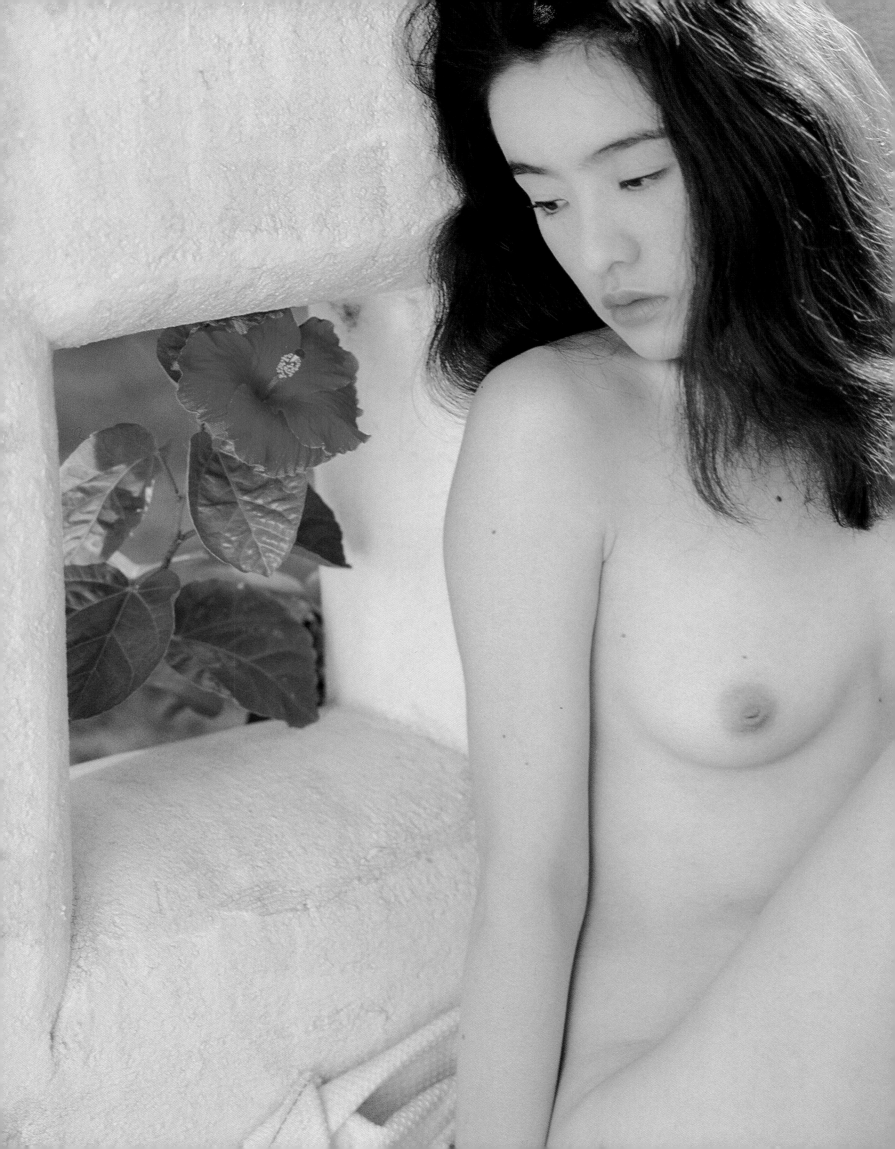

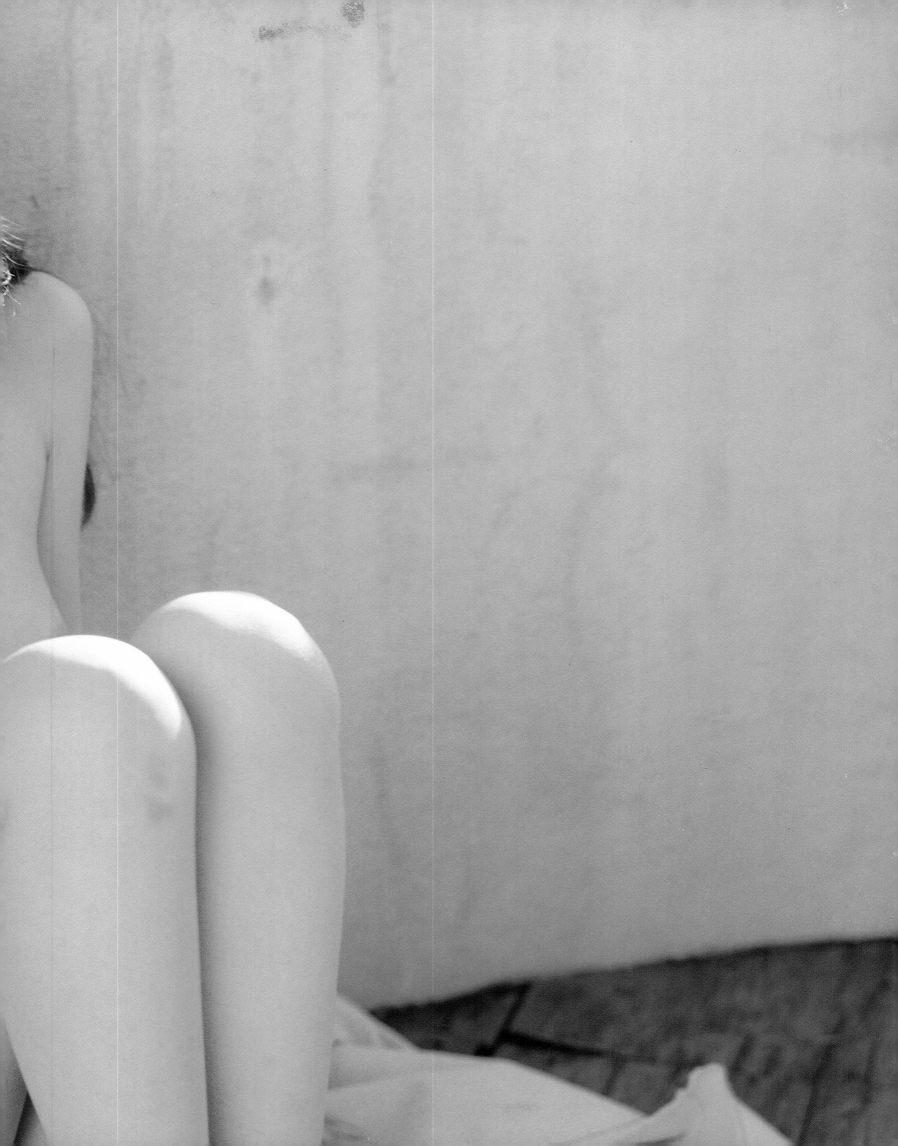

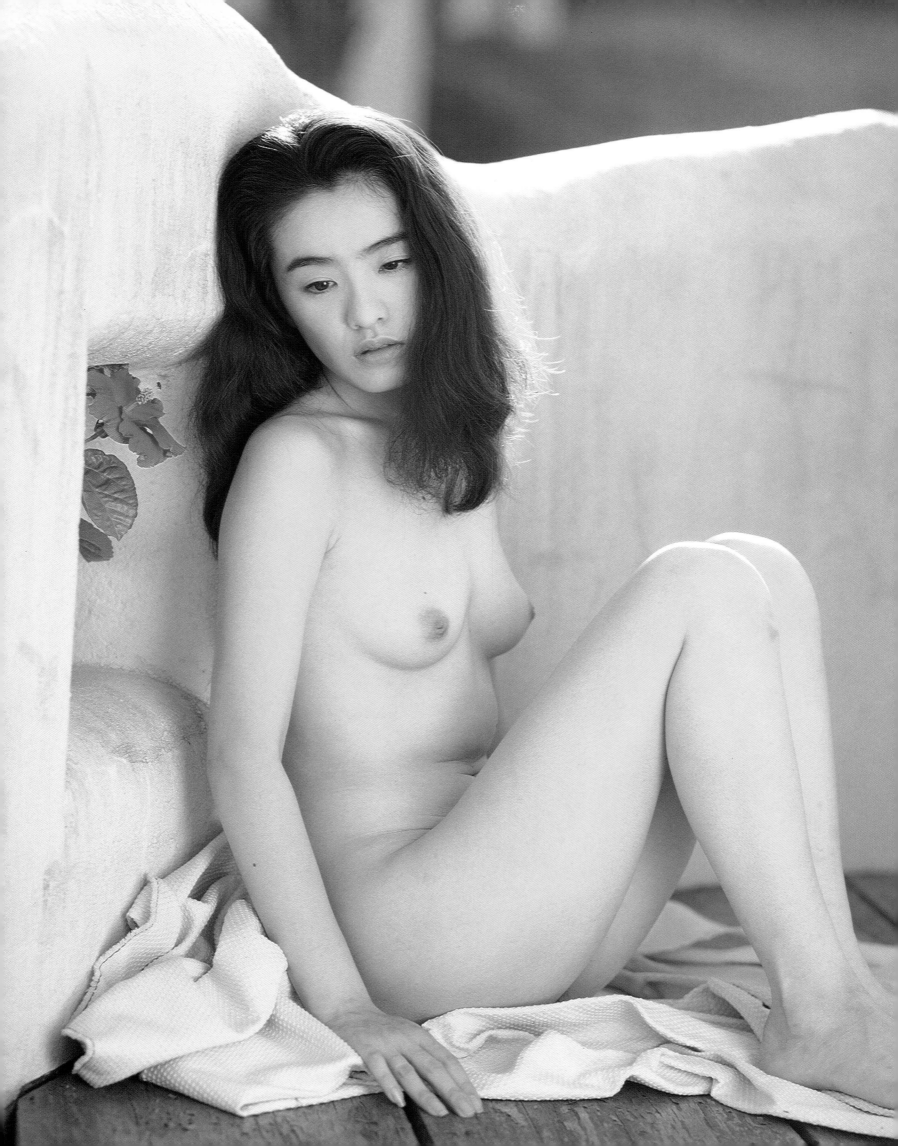

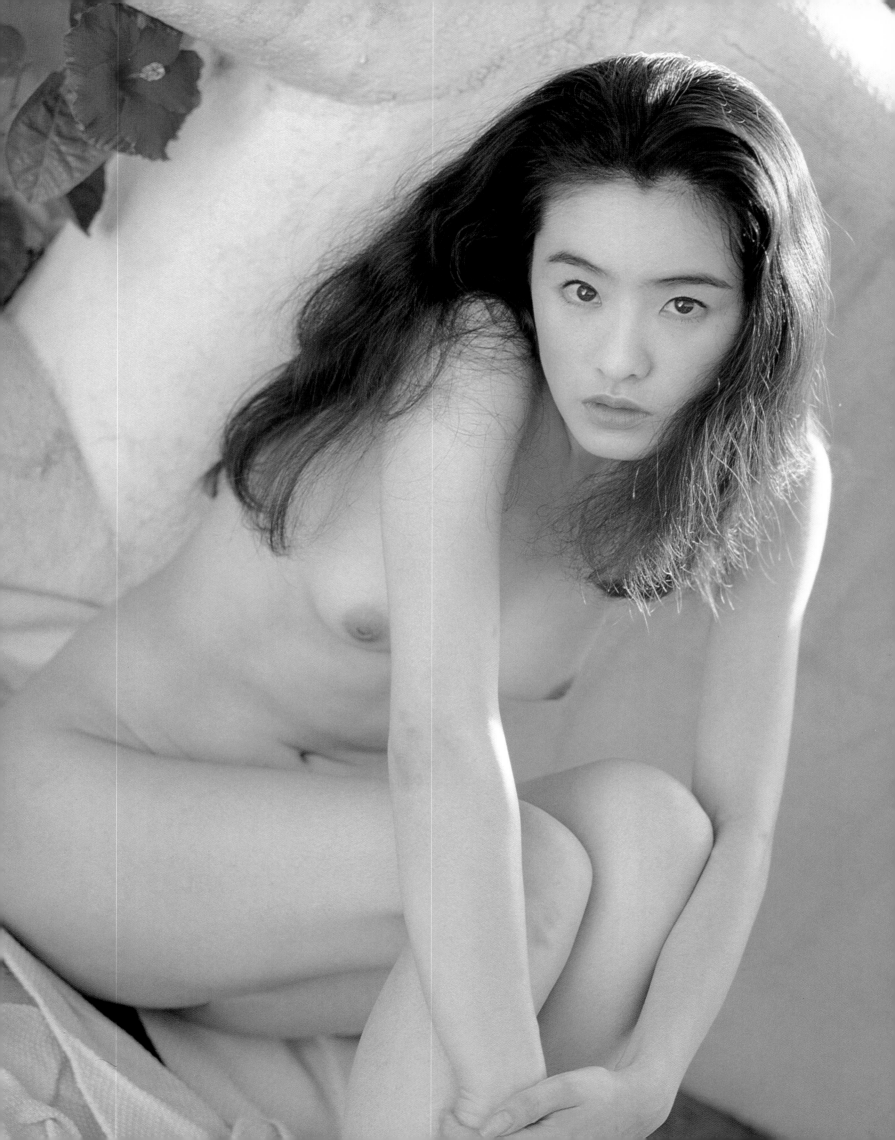

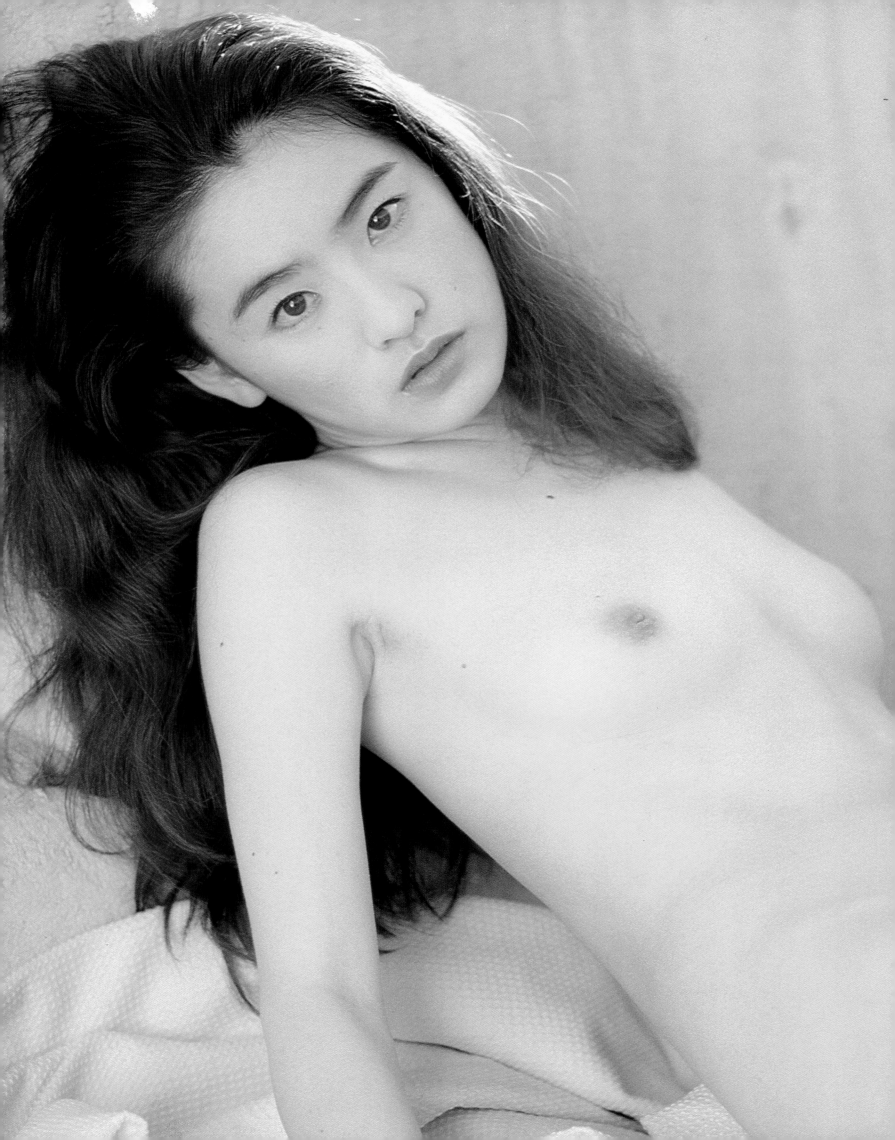

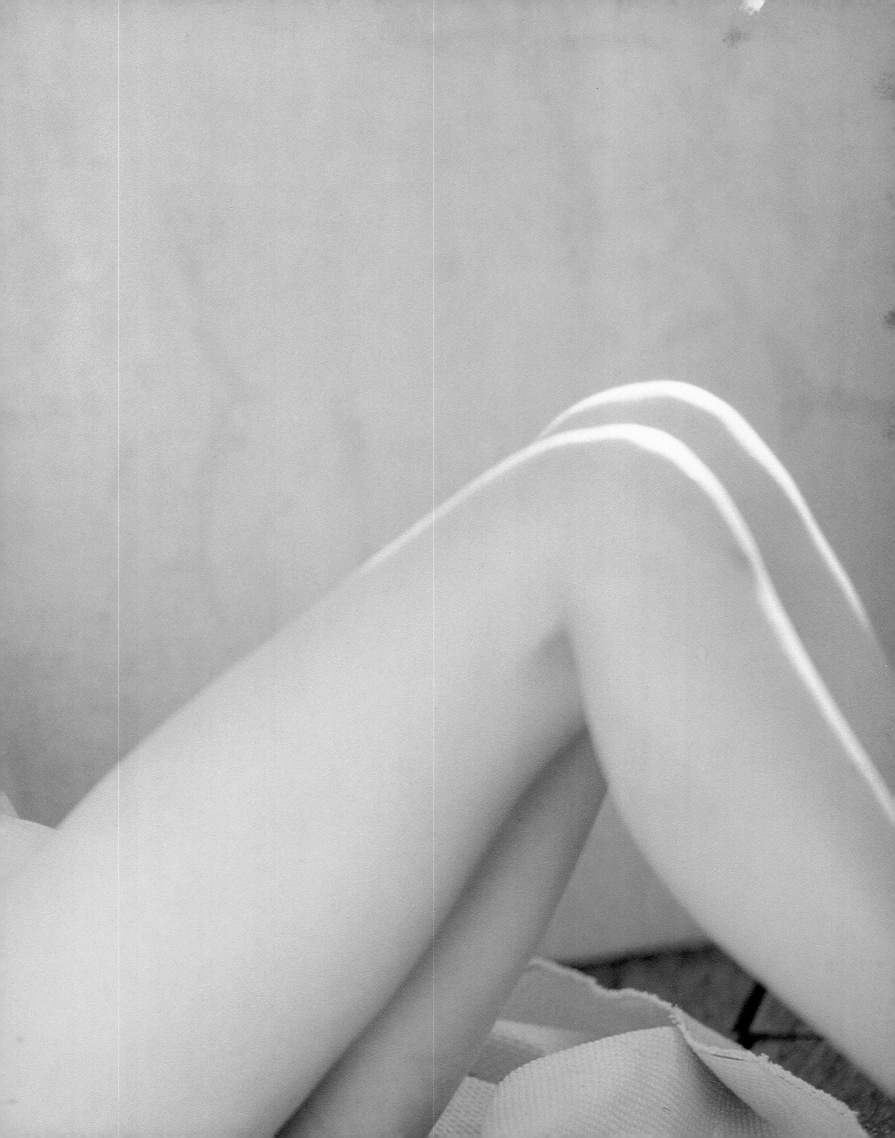

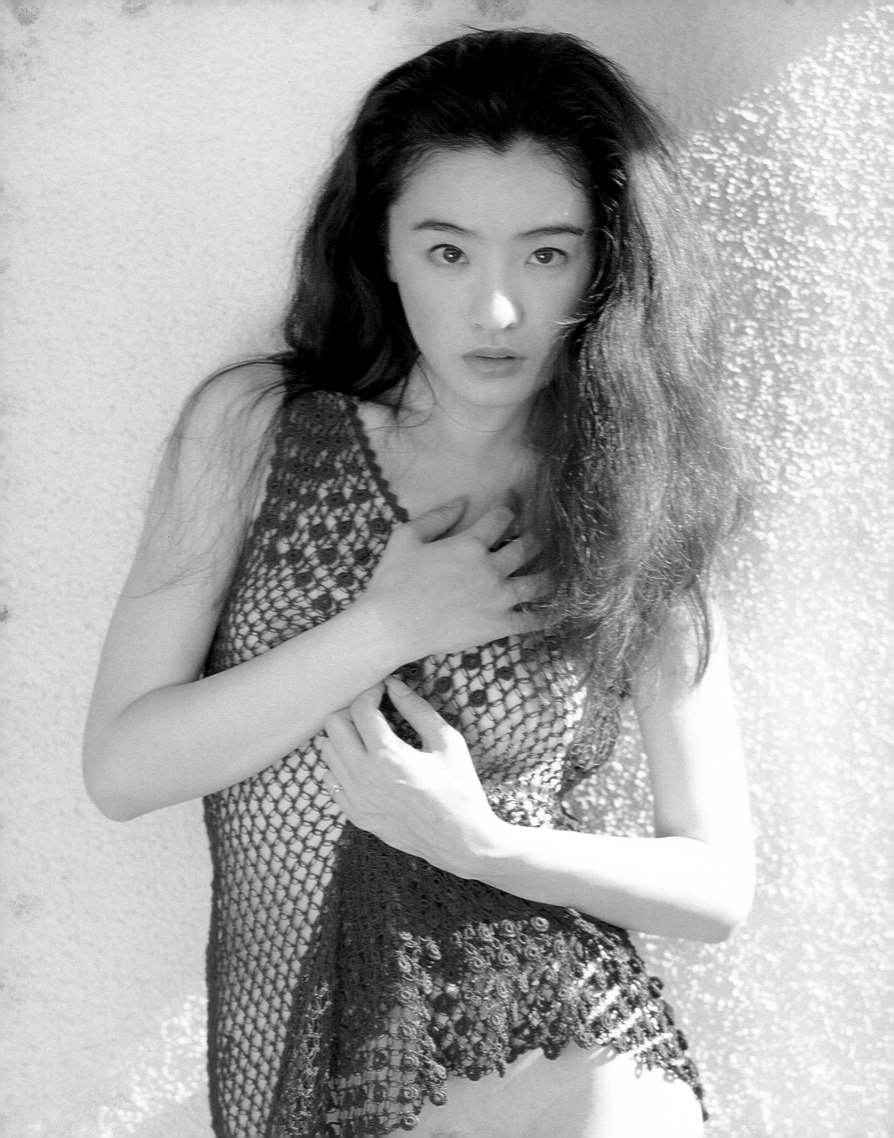

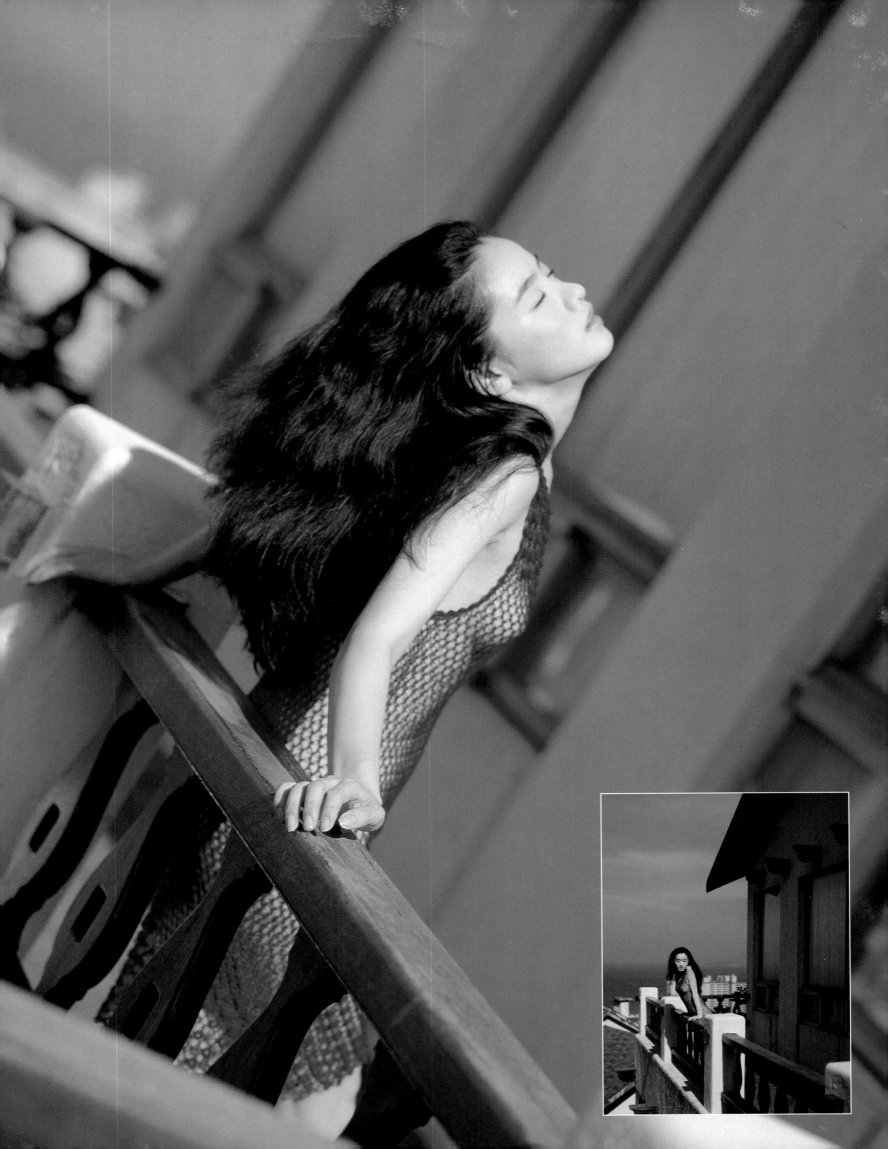

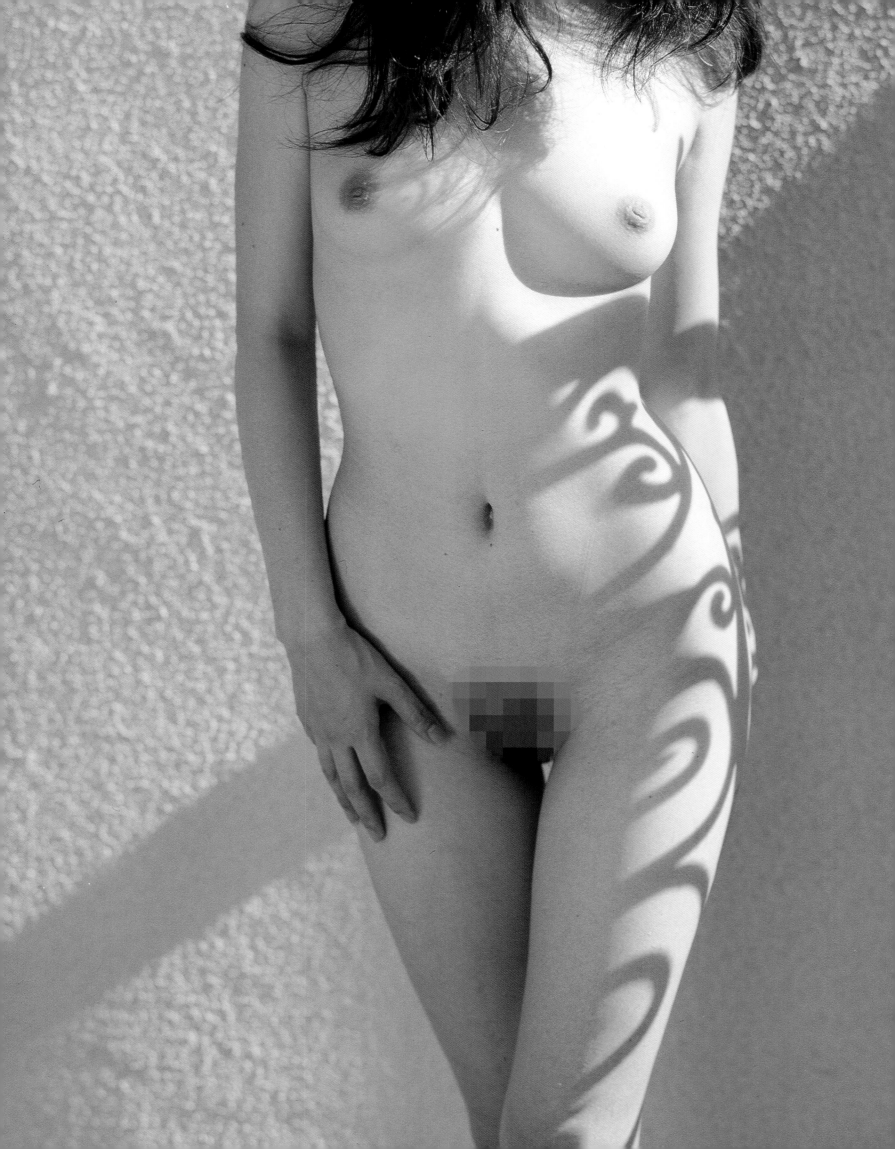

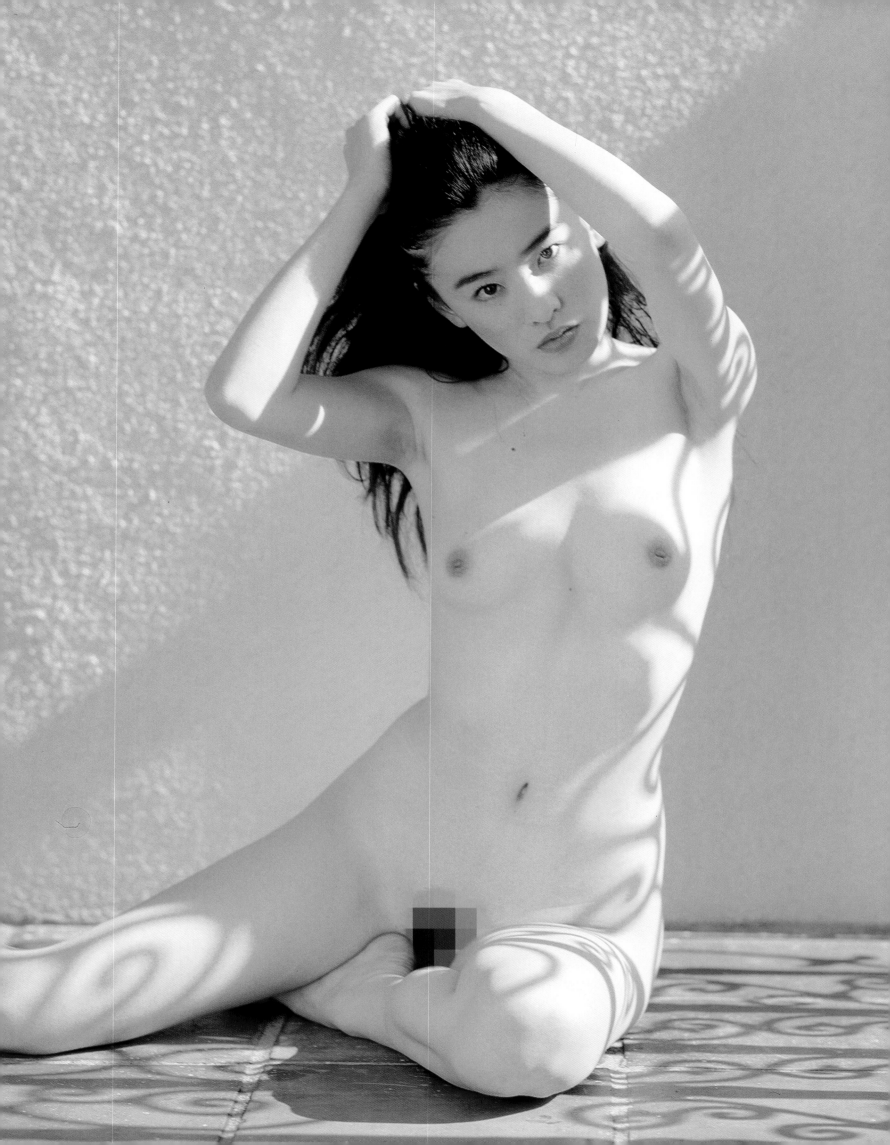

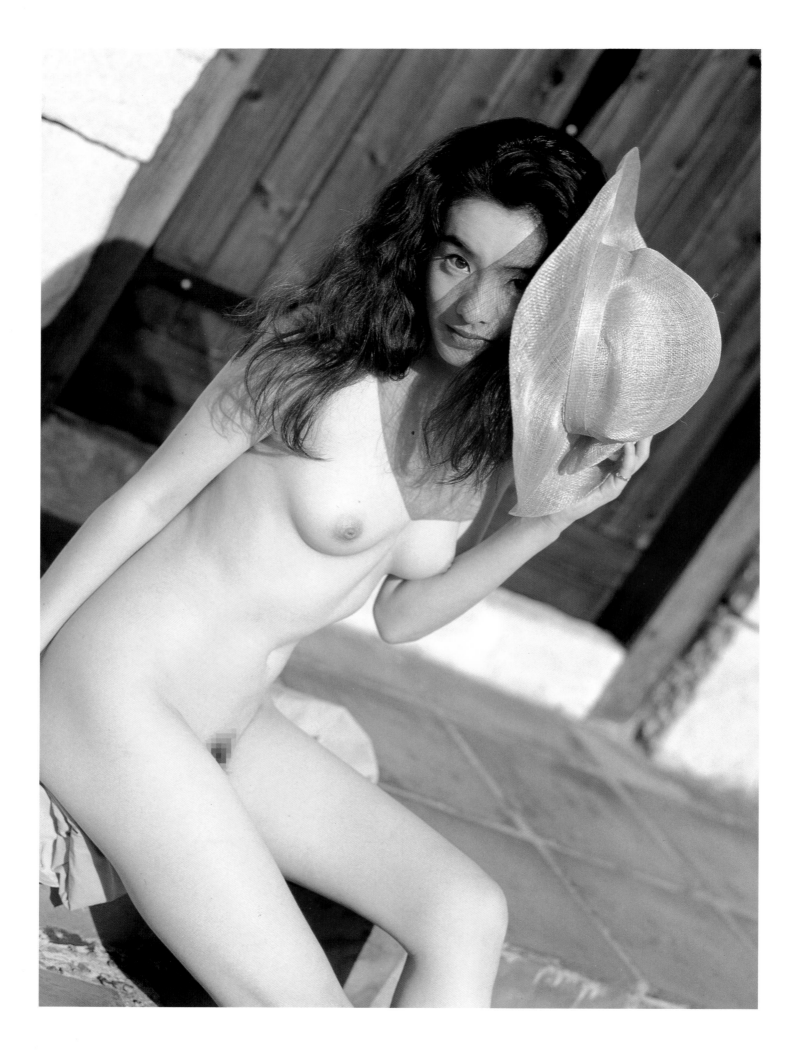

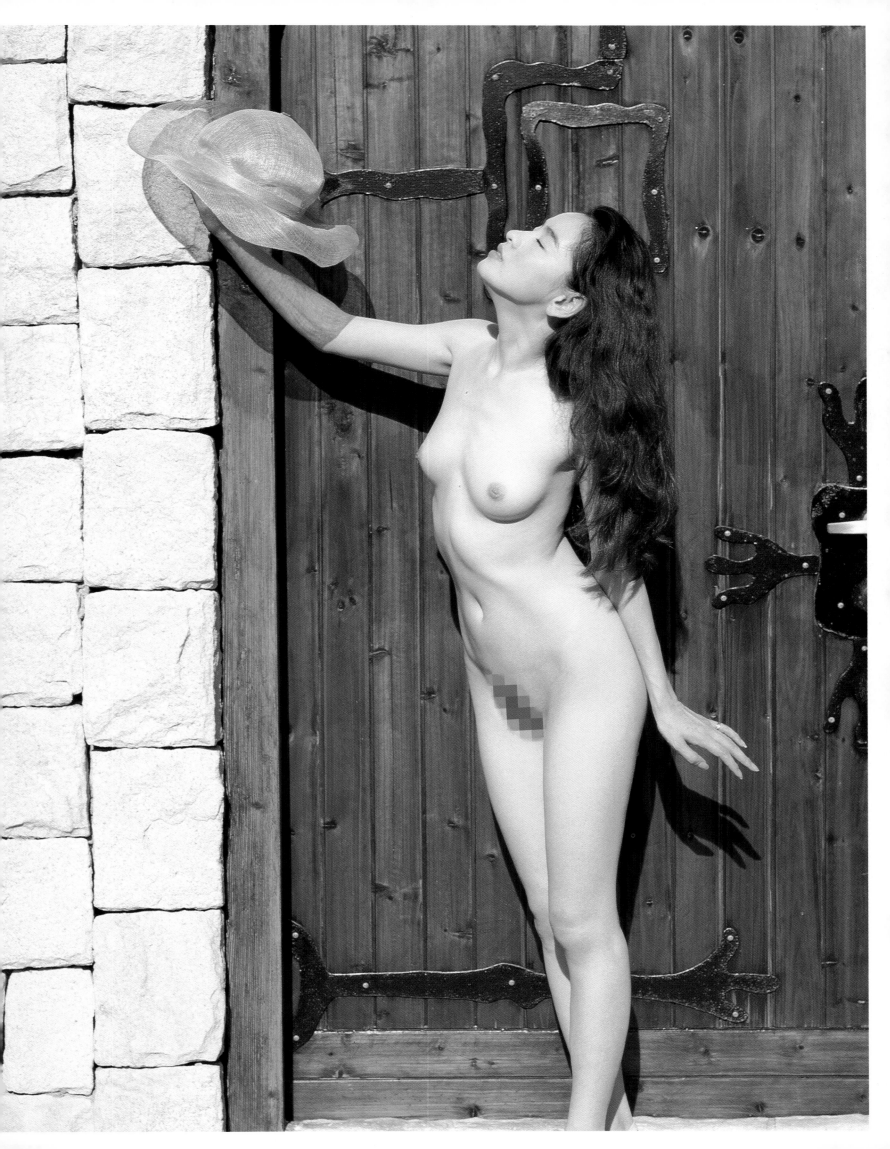

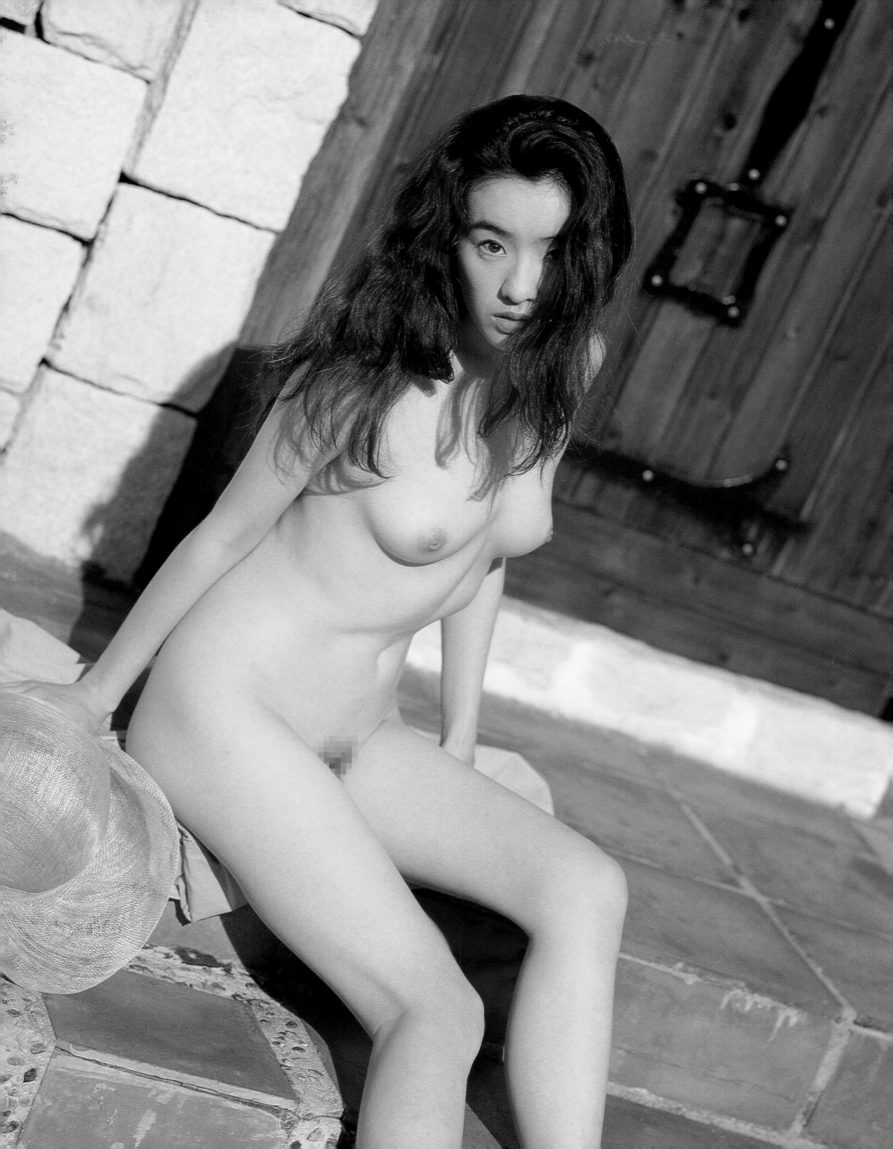

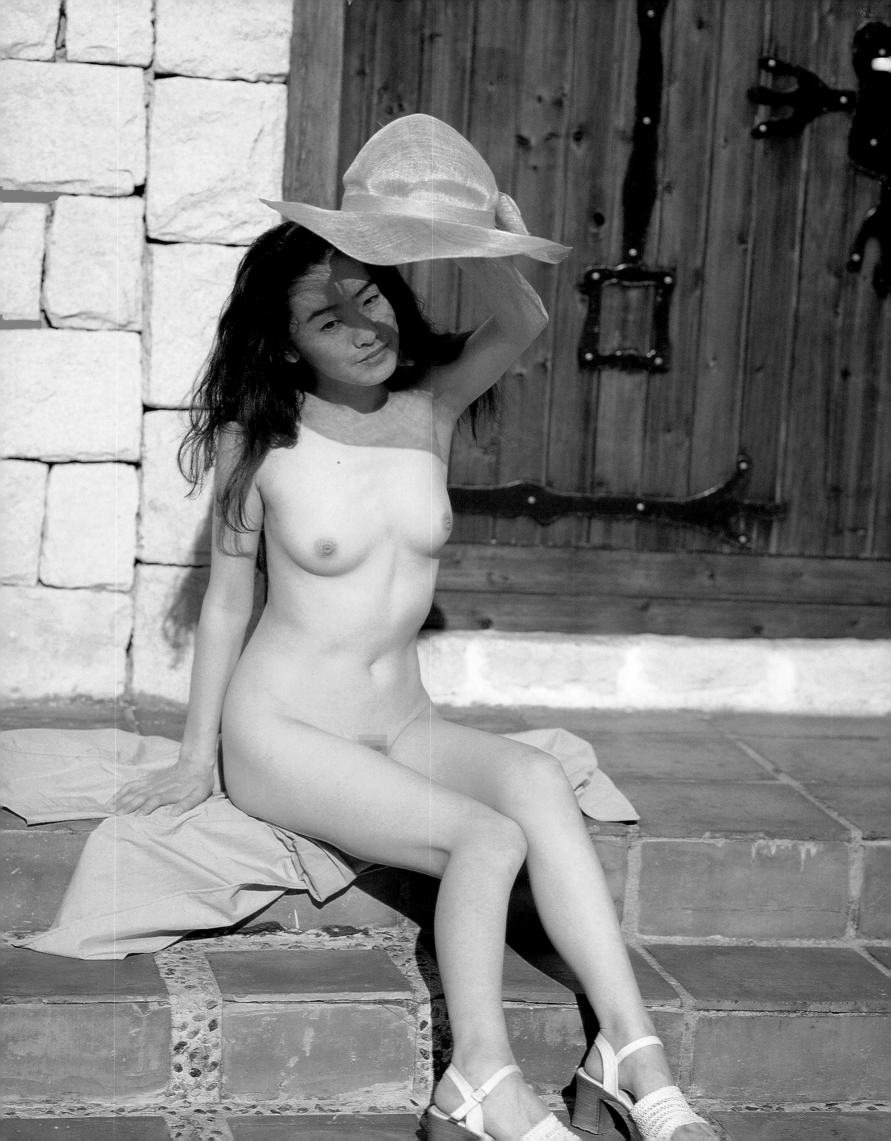

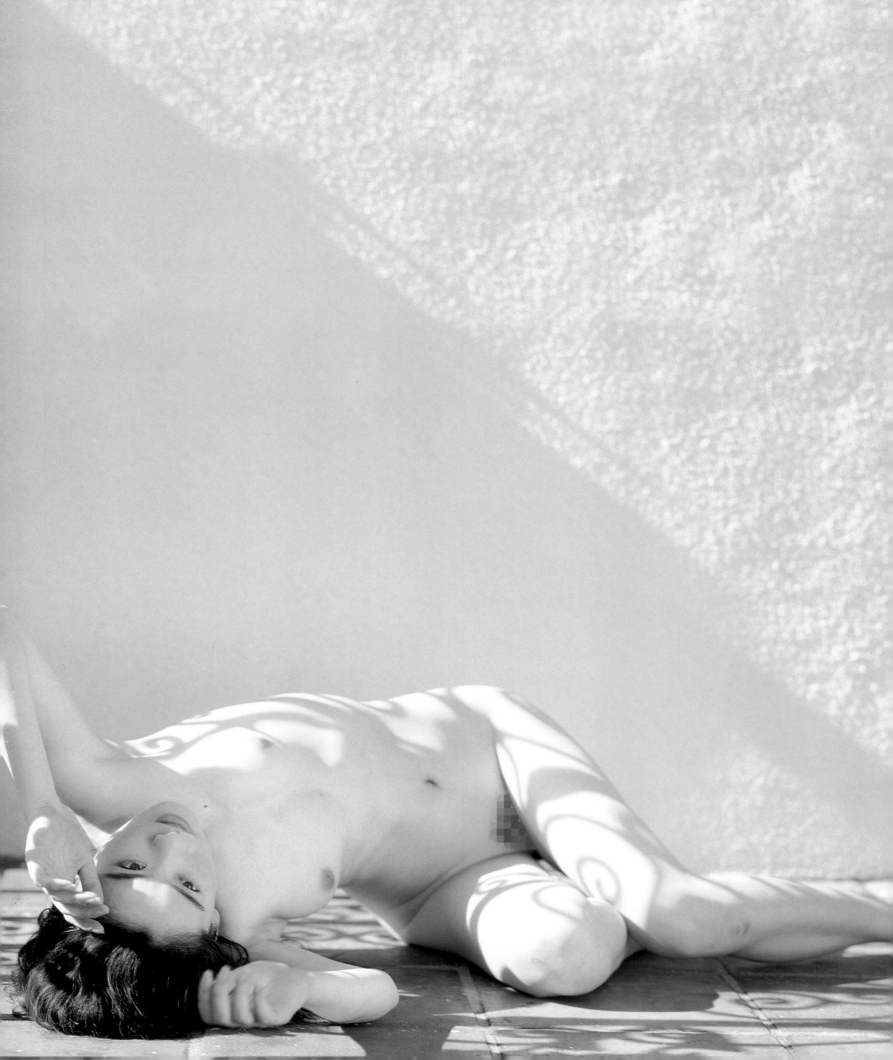

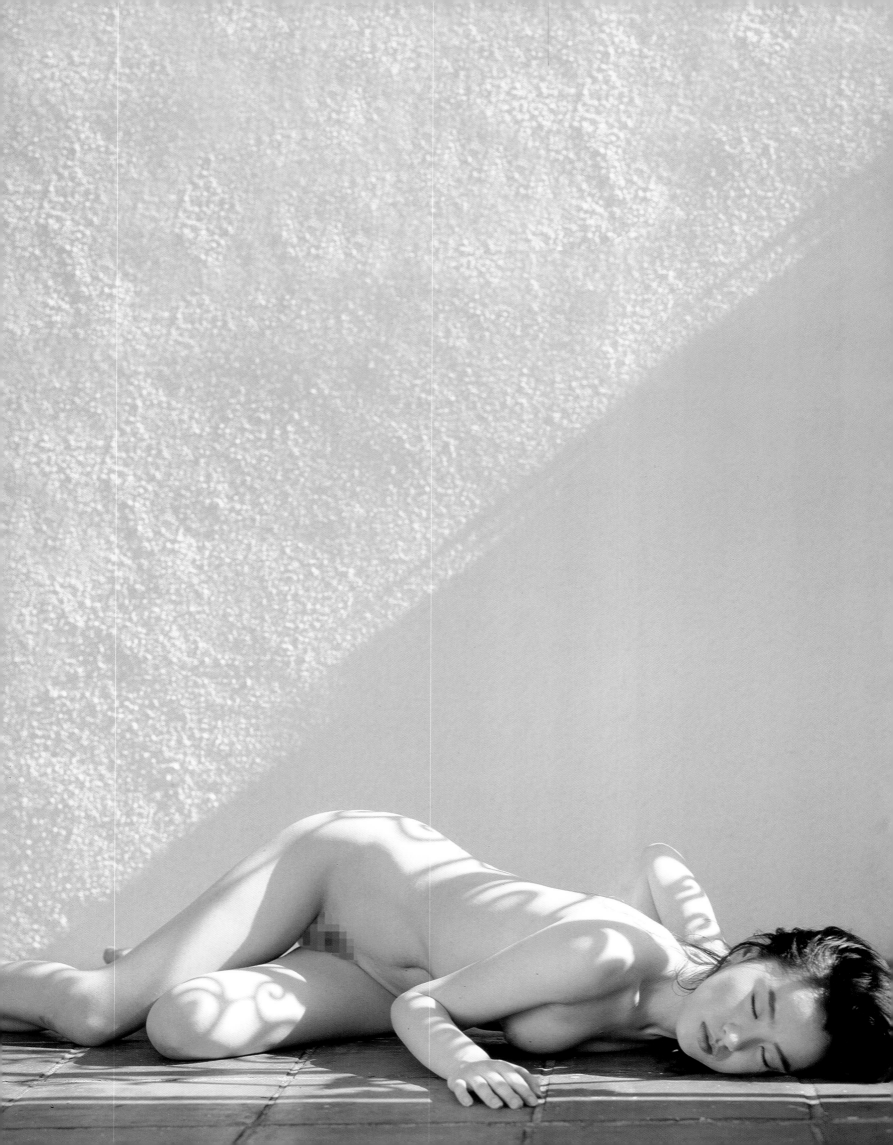

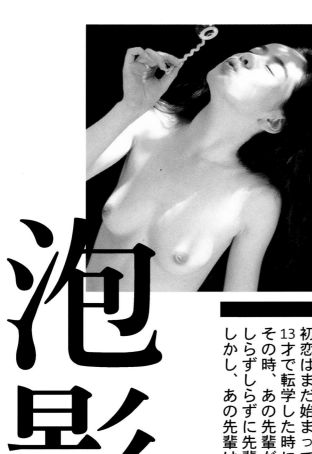

泡影

初恋はまだ始まっていないうちに、終りました。

13才で転学した時に新しい環境には慣れられなかった。

その時、あの先輩が現れ、私にとても優しくしてくれ……

しらずしらずに先輩のことが好きになりました。

しかし、あの先輩は私の親友と付合っている。

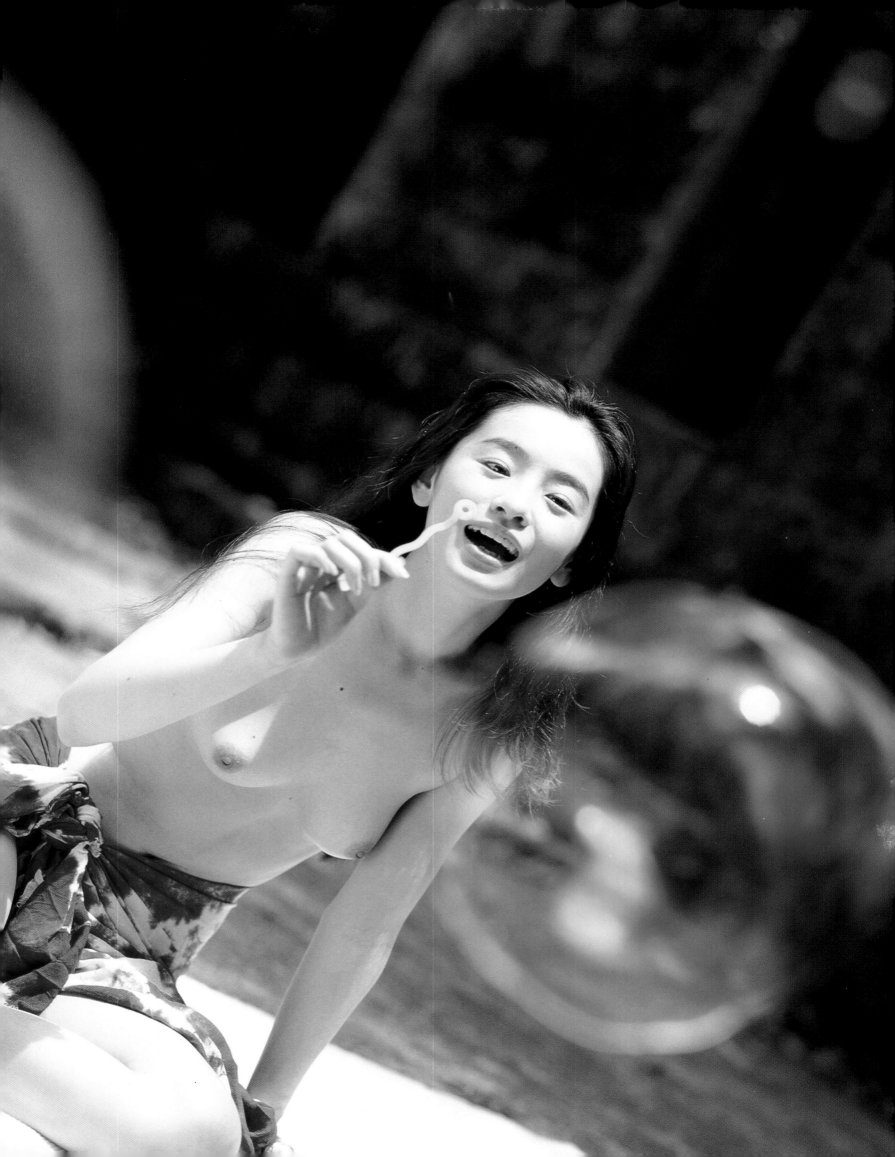

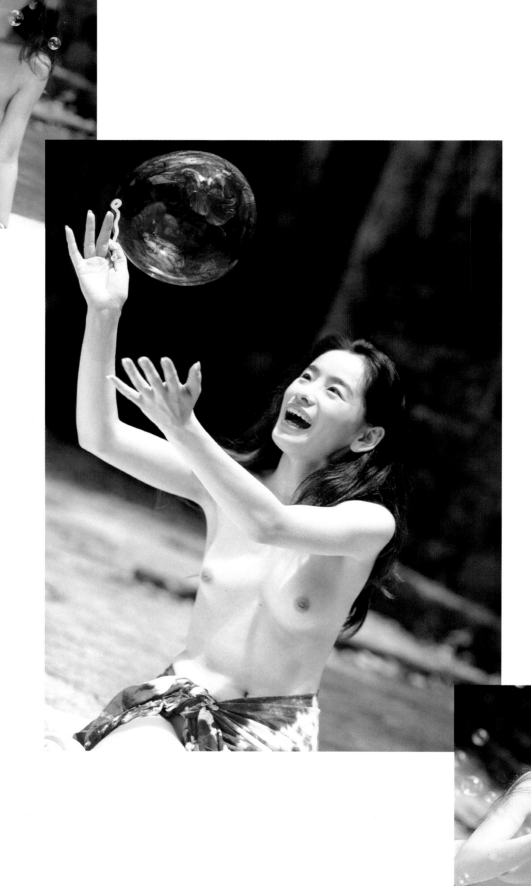

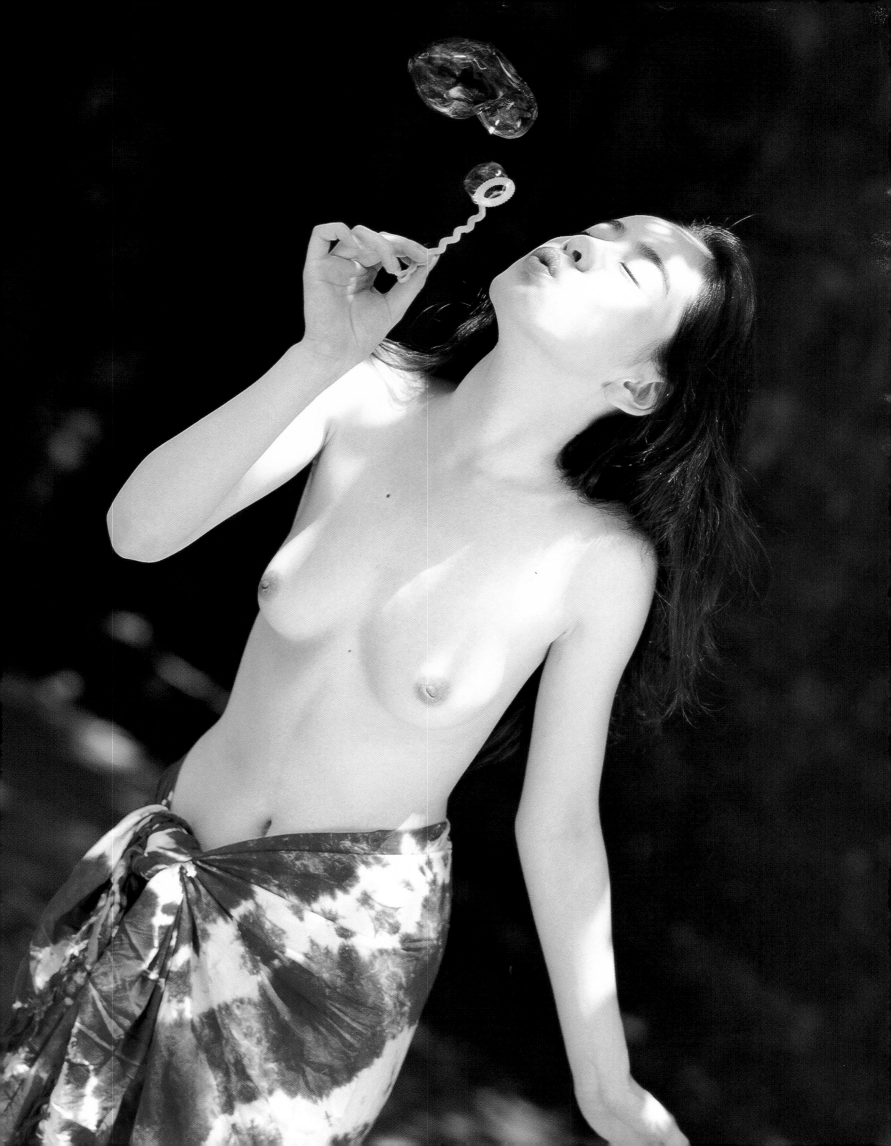

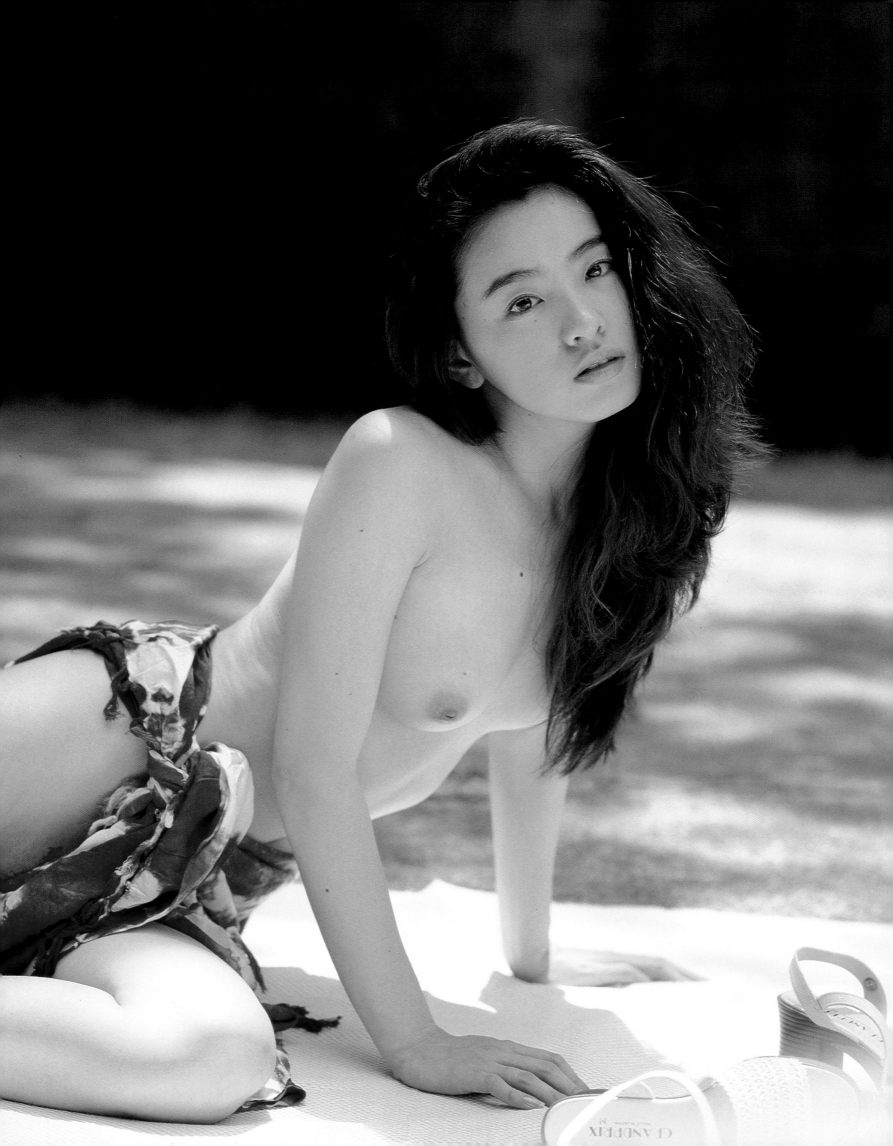

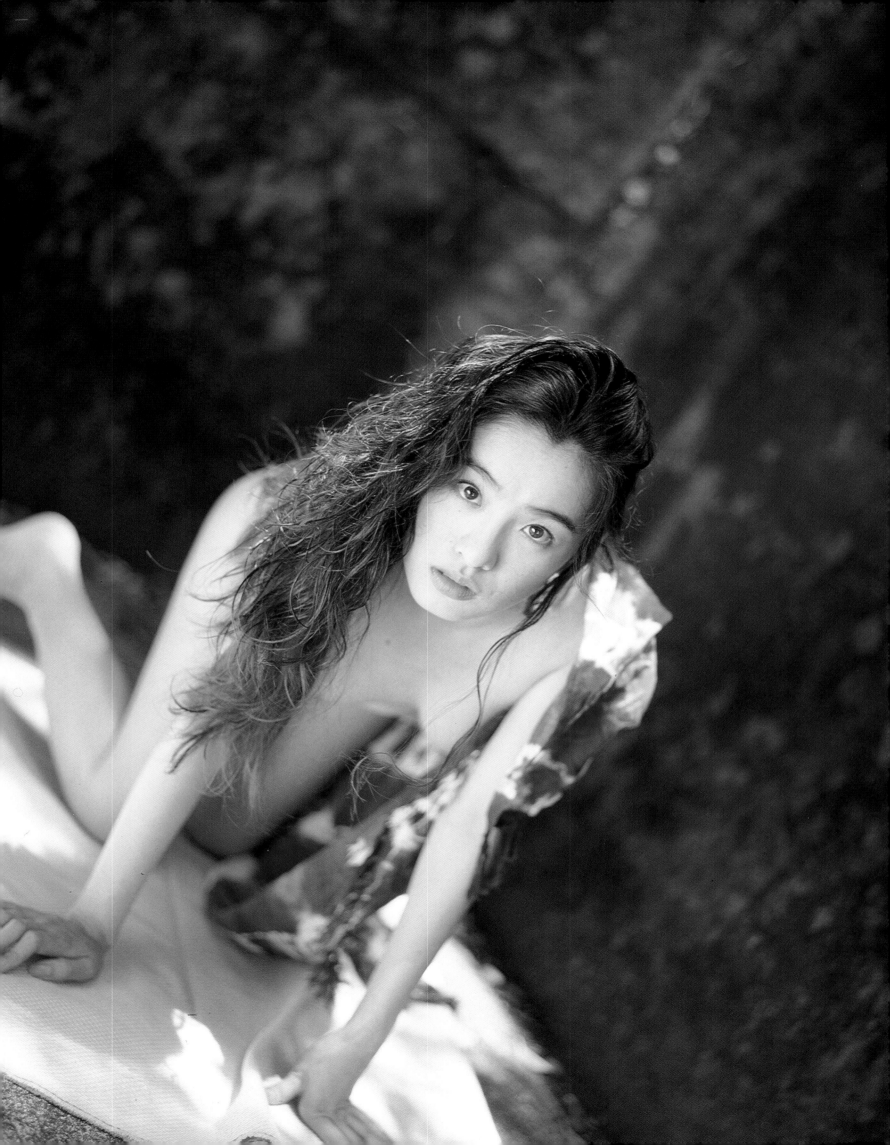

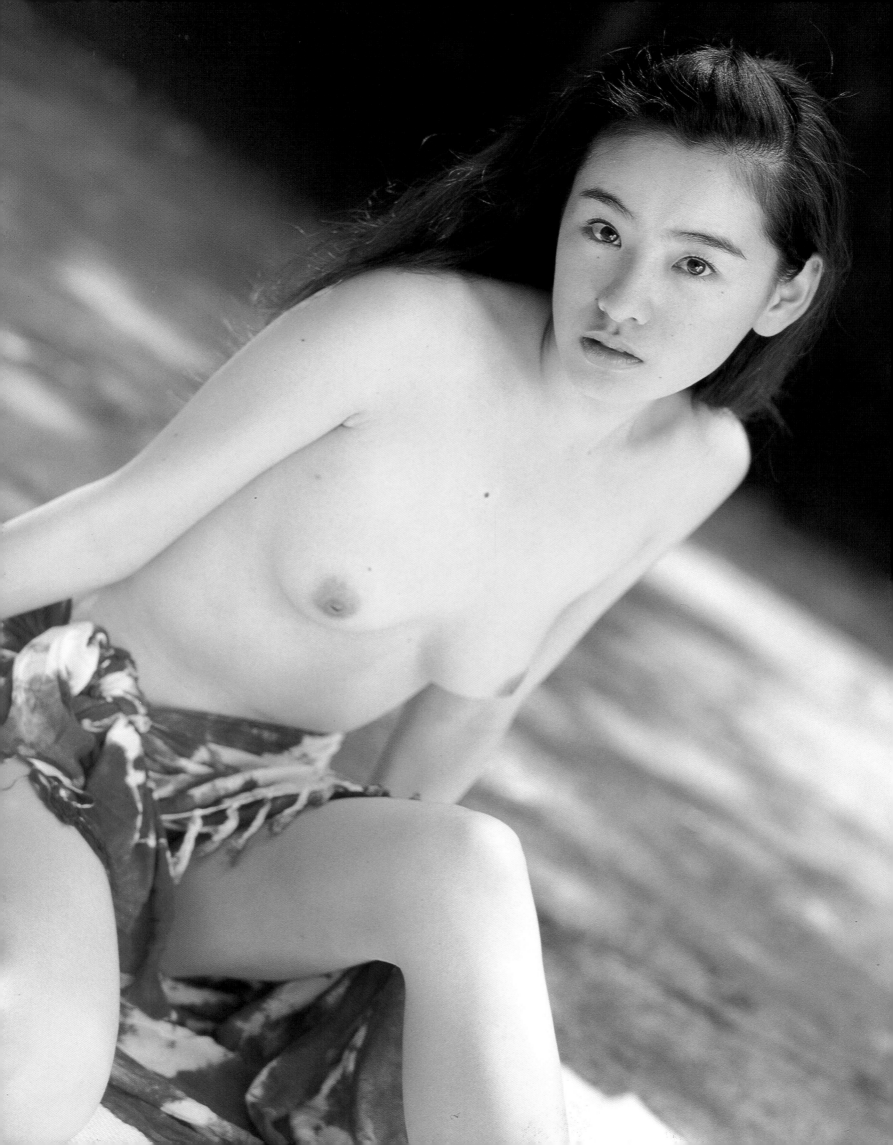

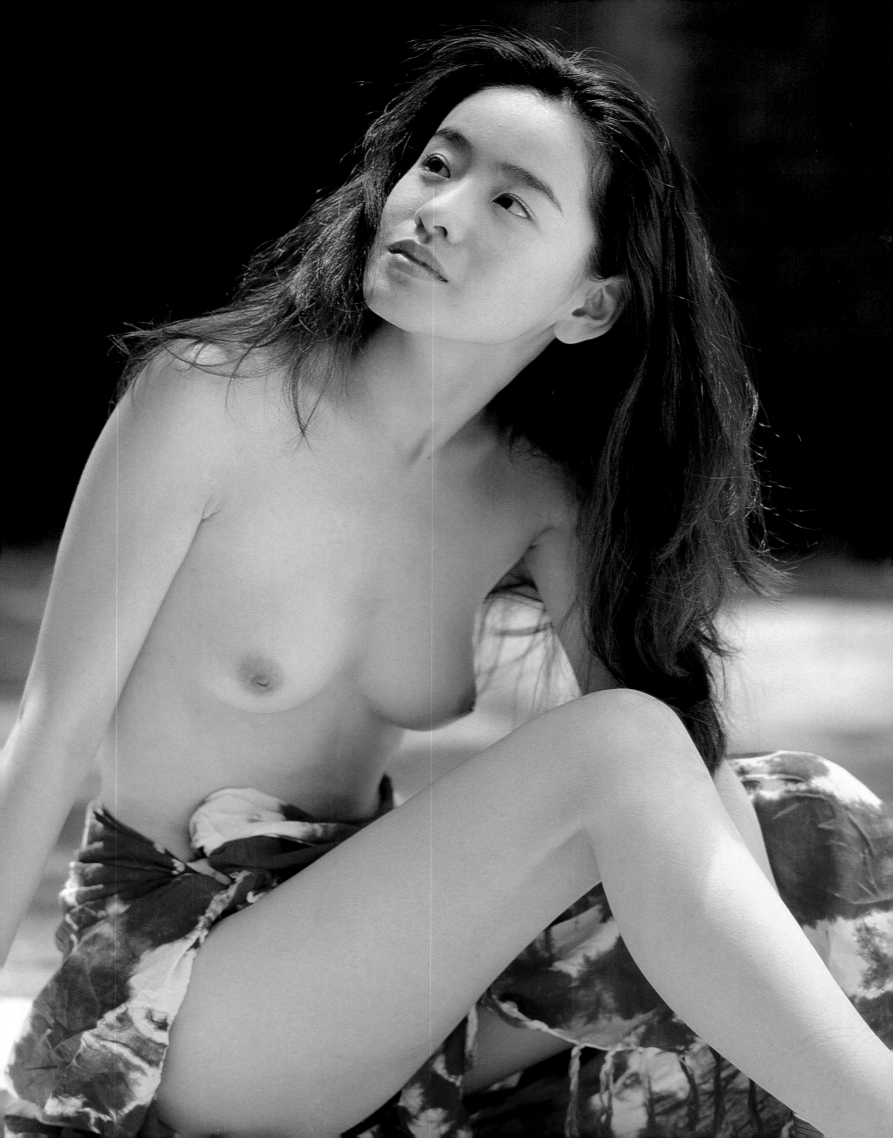

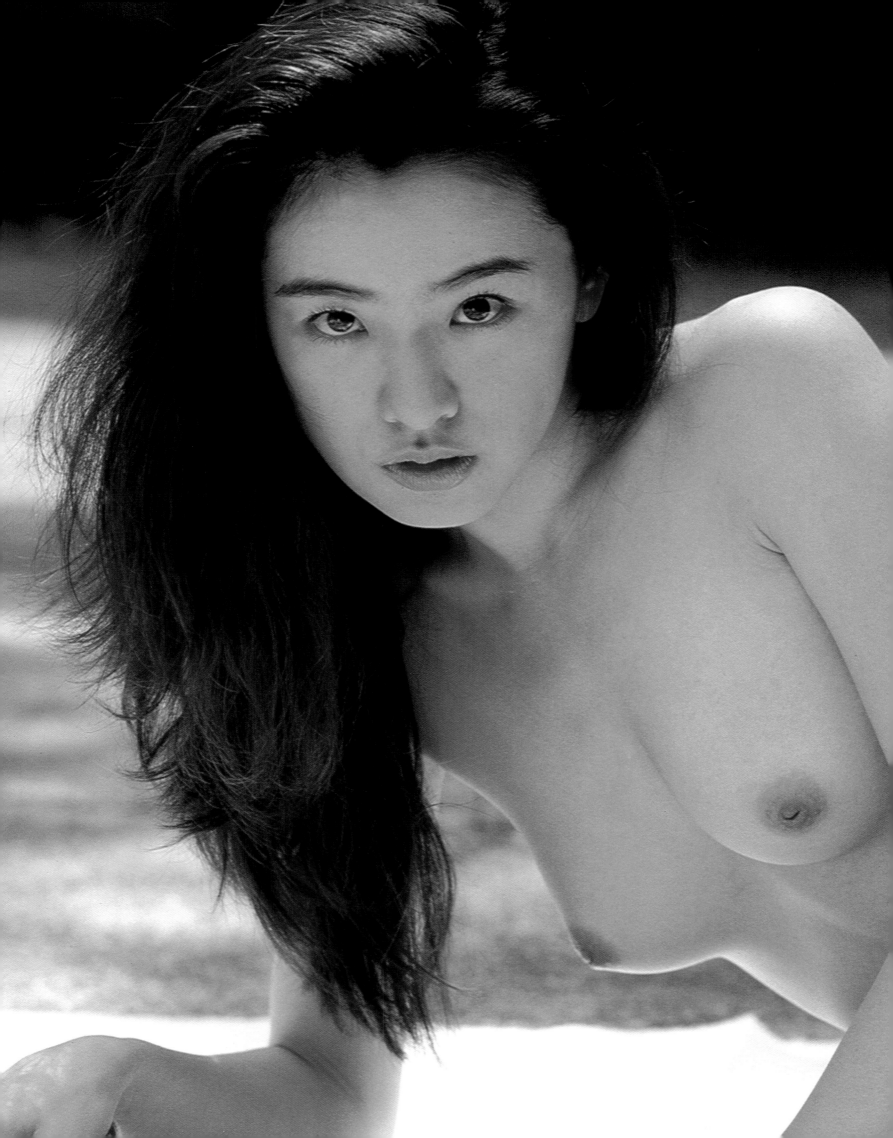

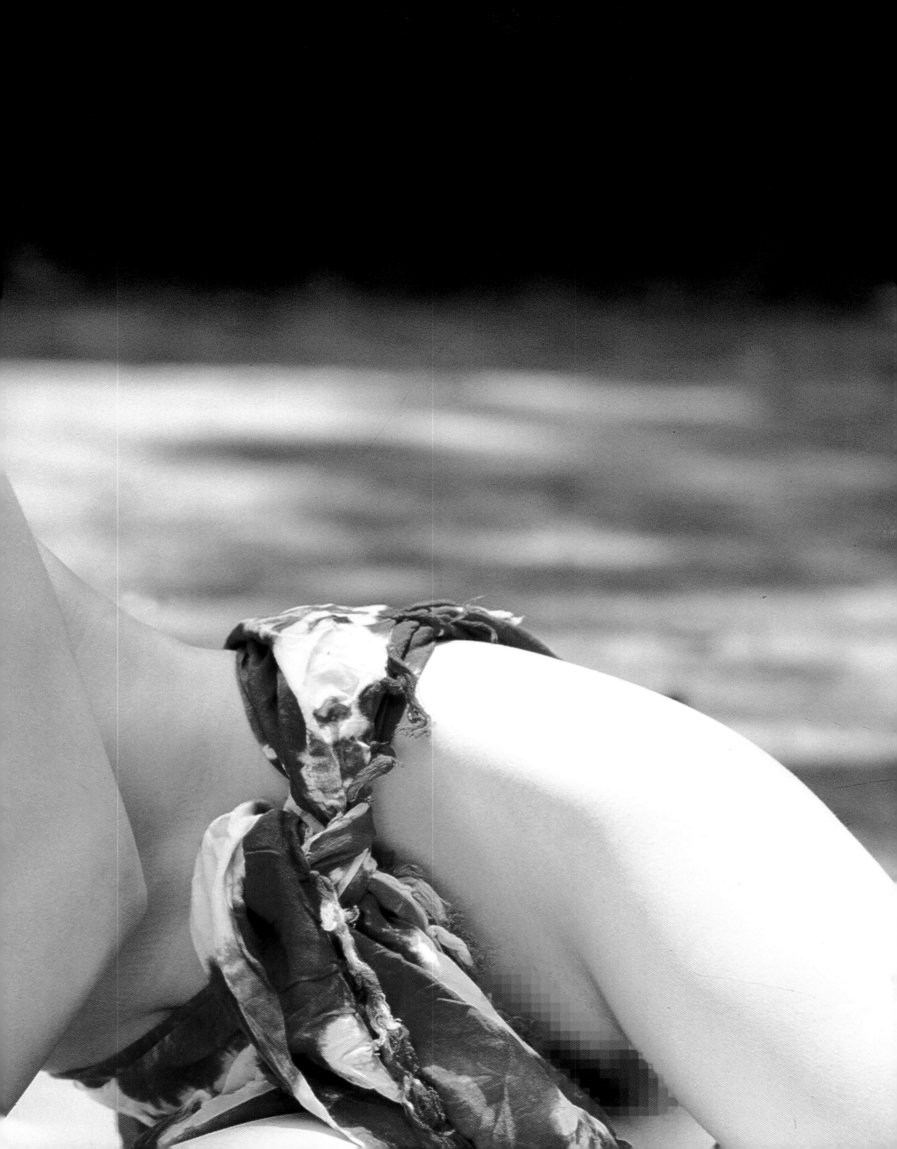

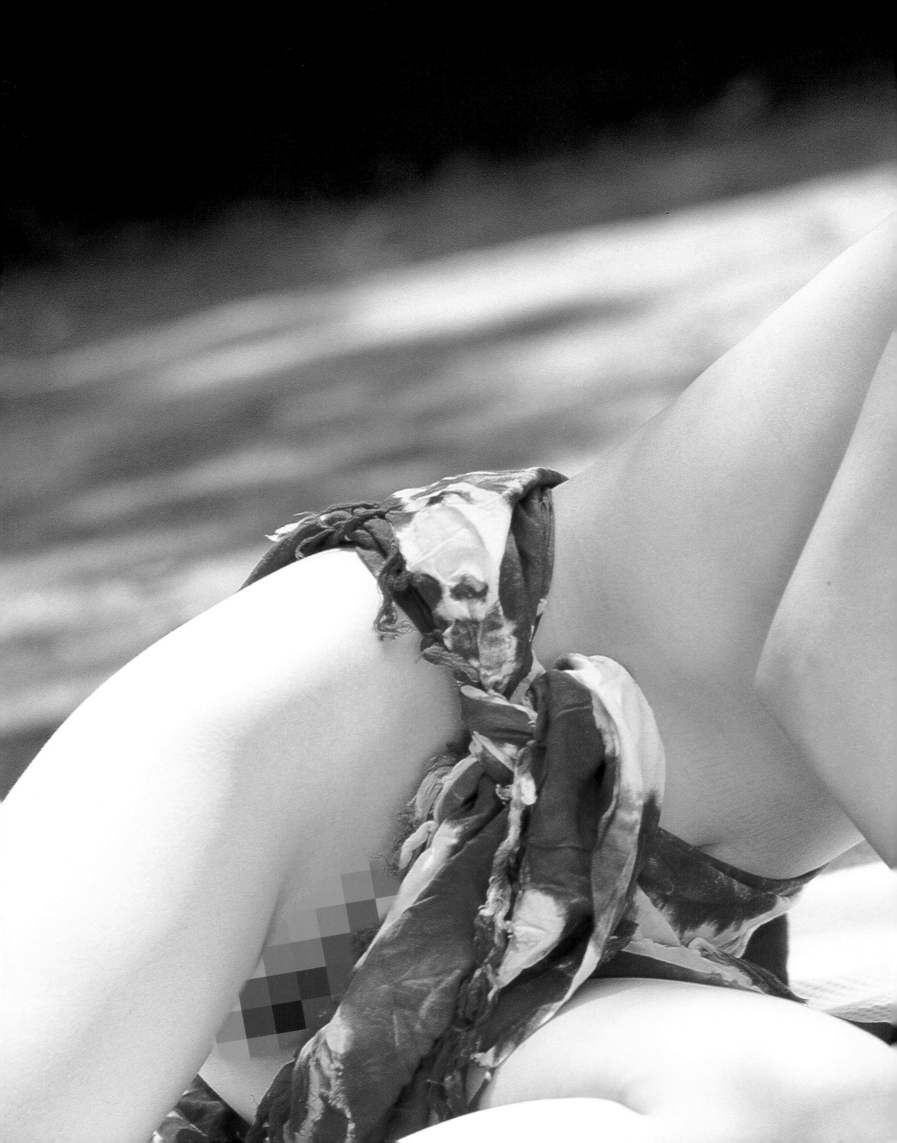

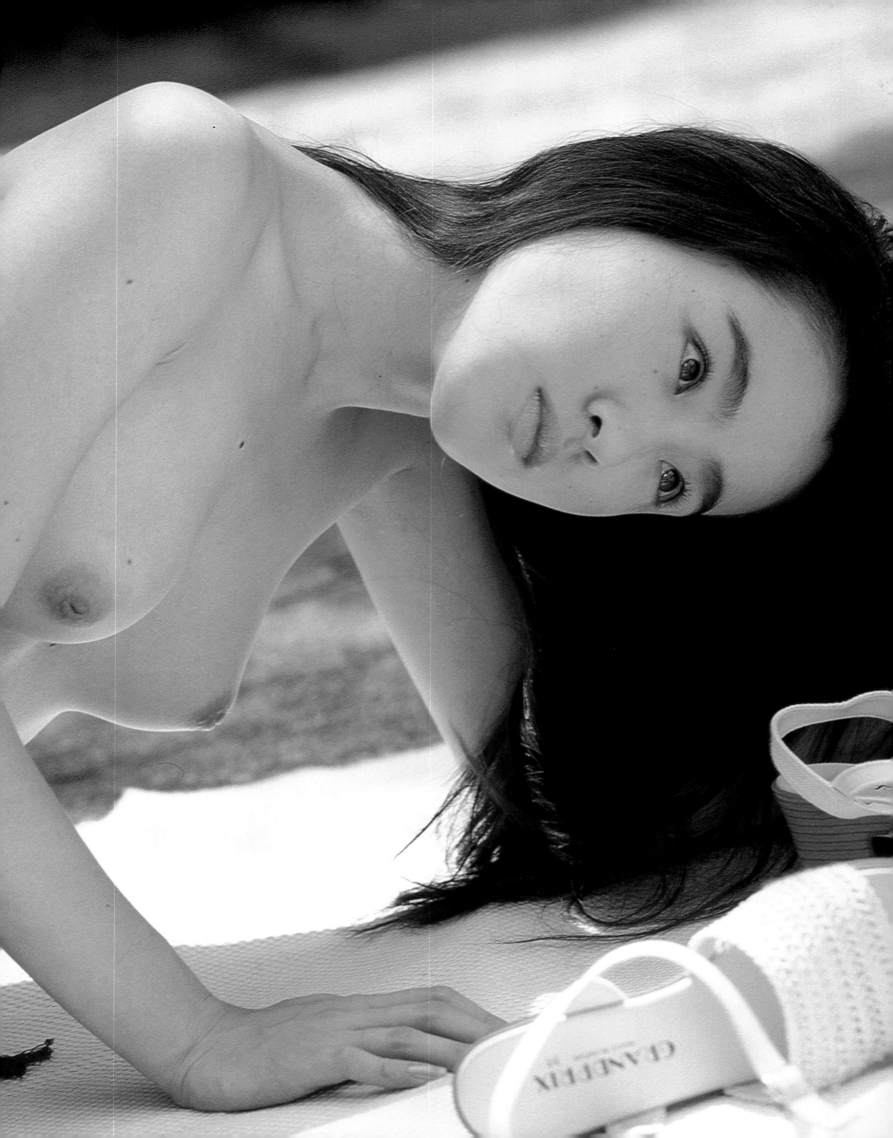

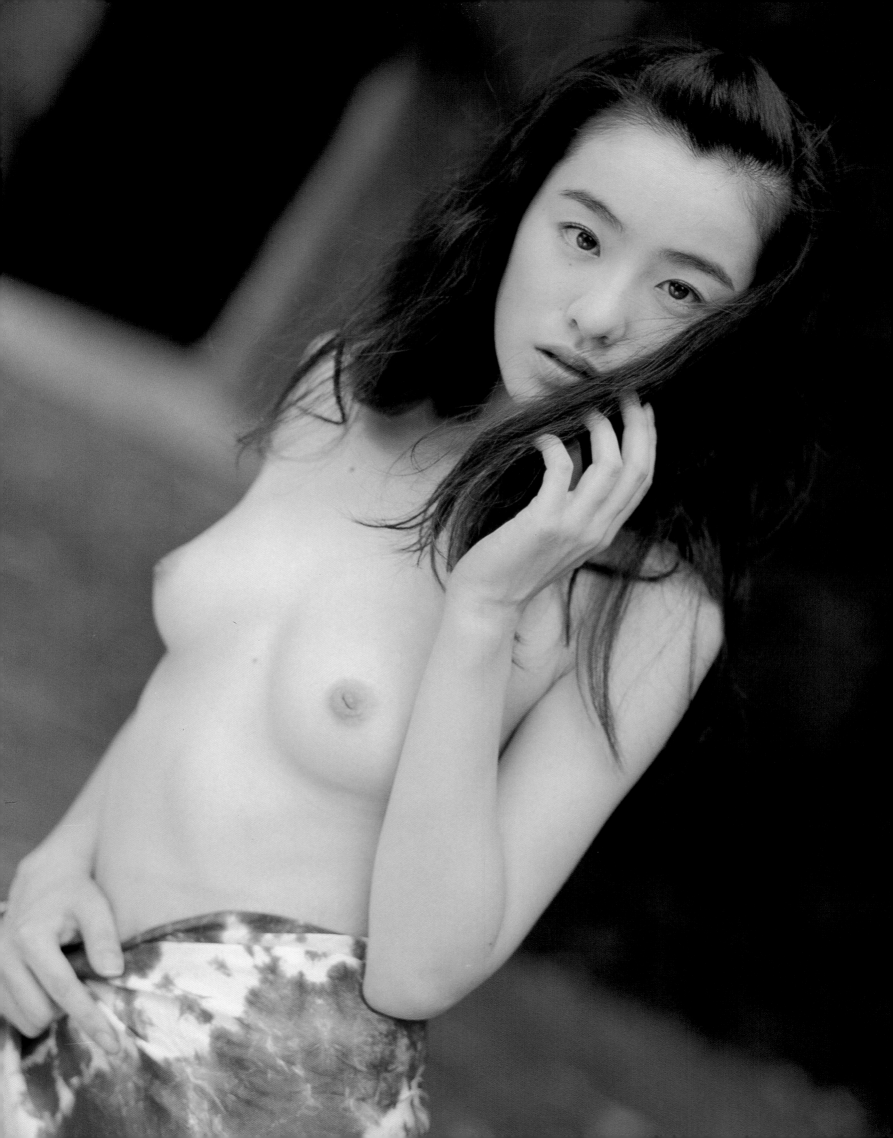

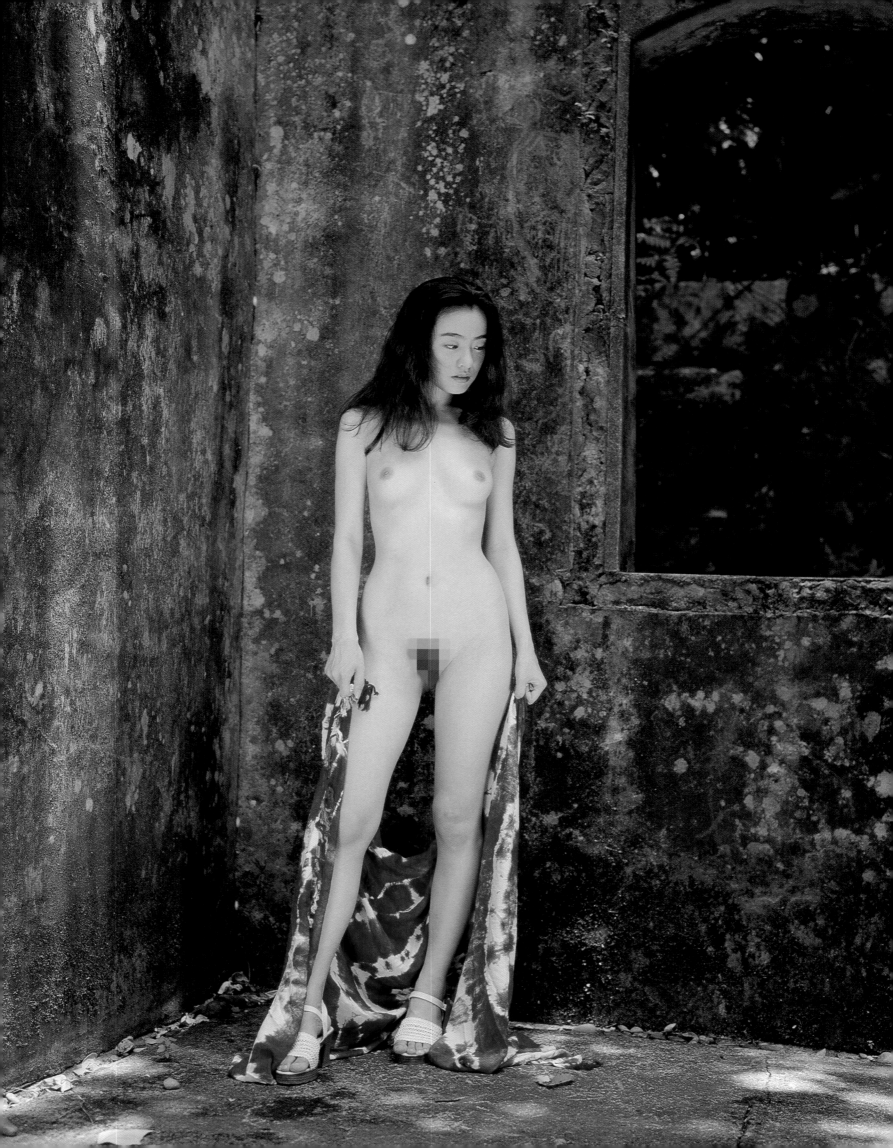

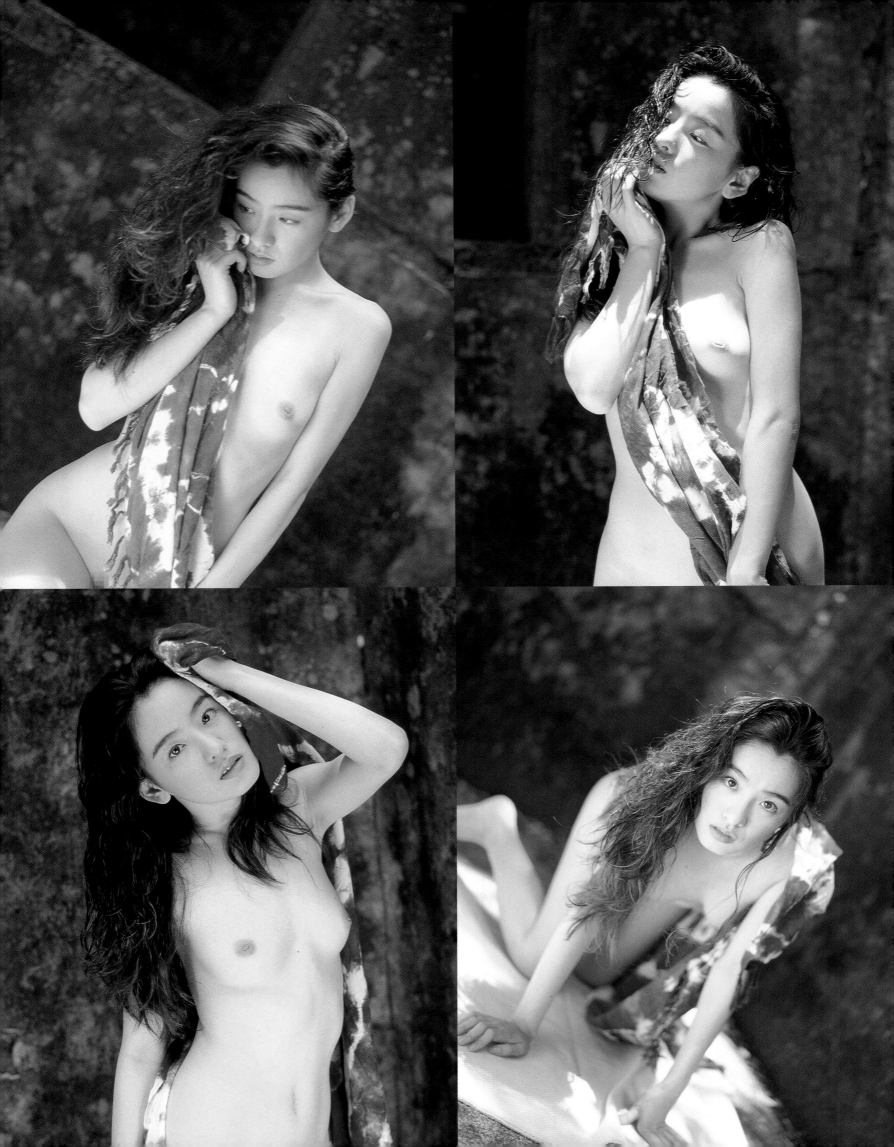

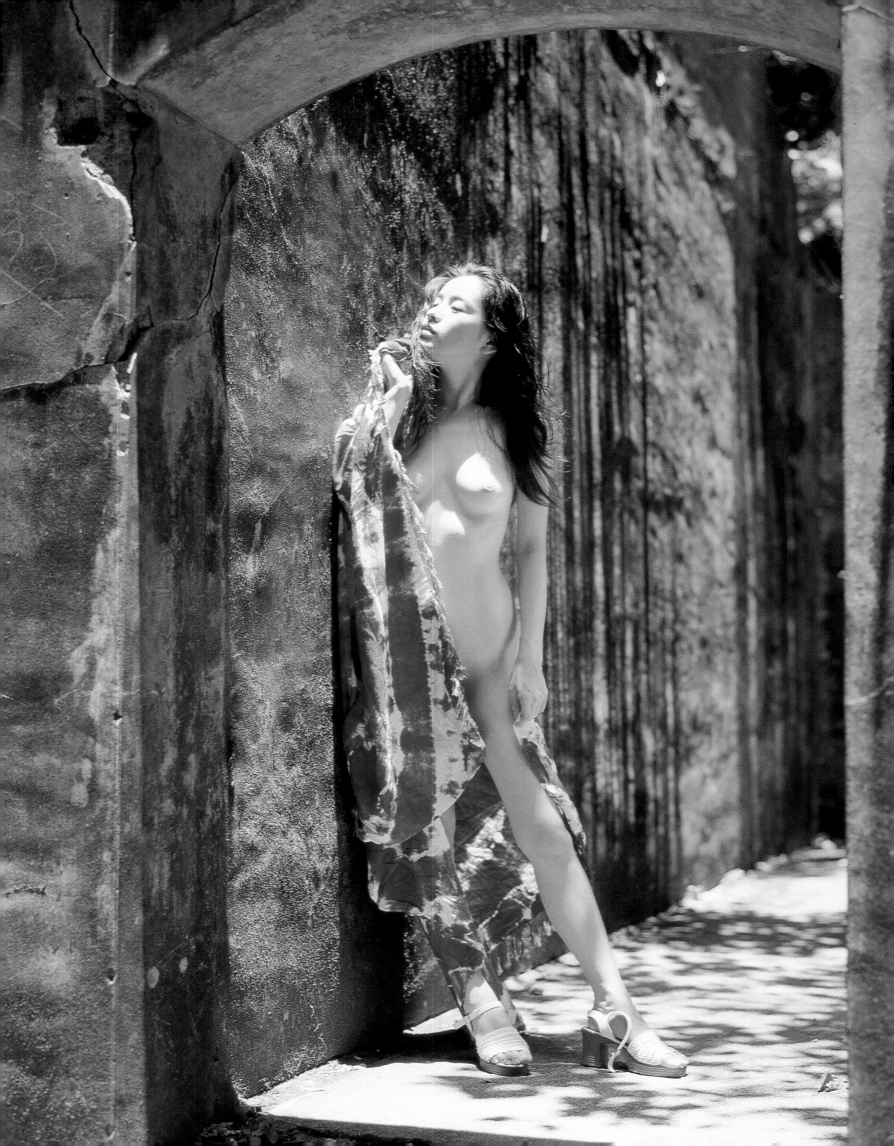

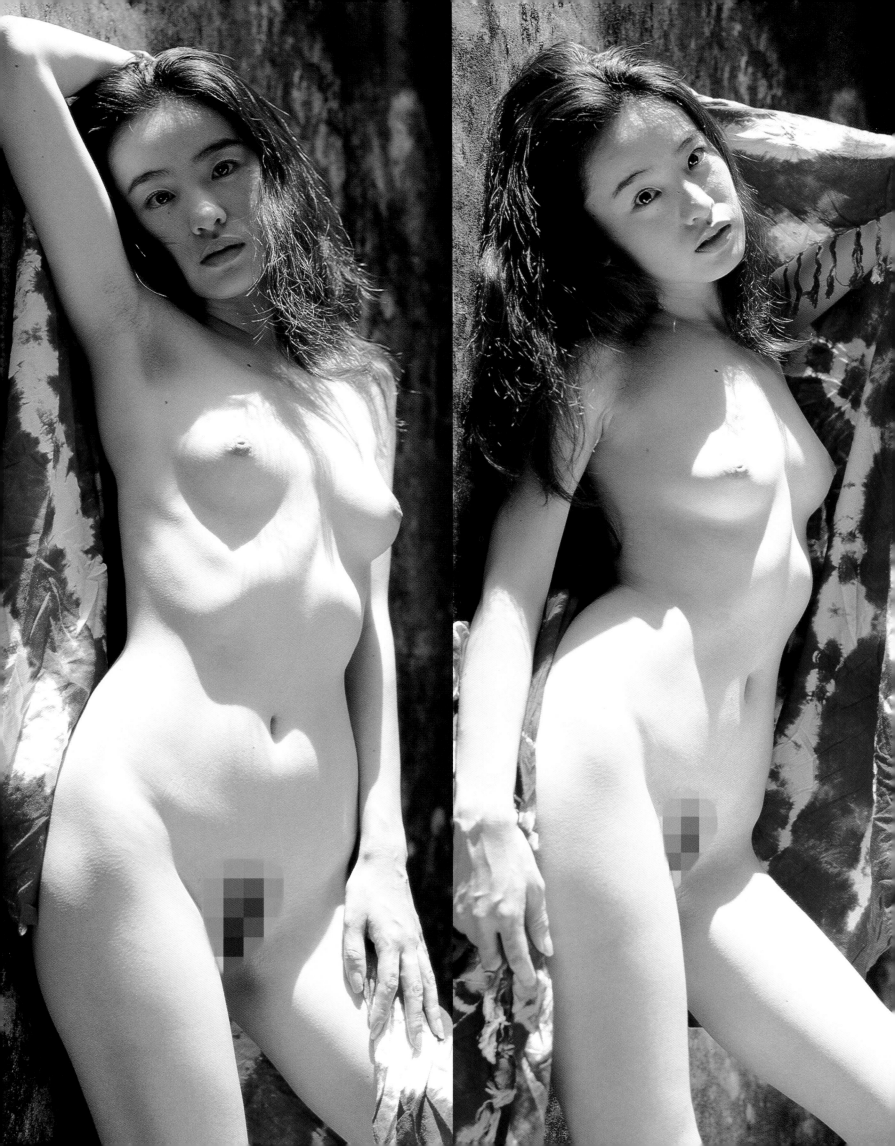

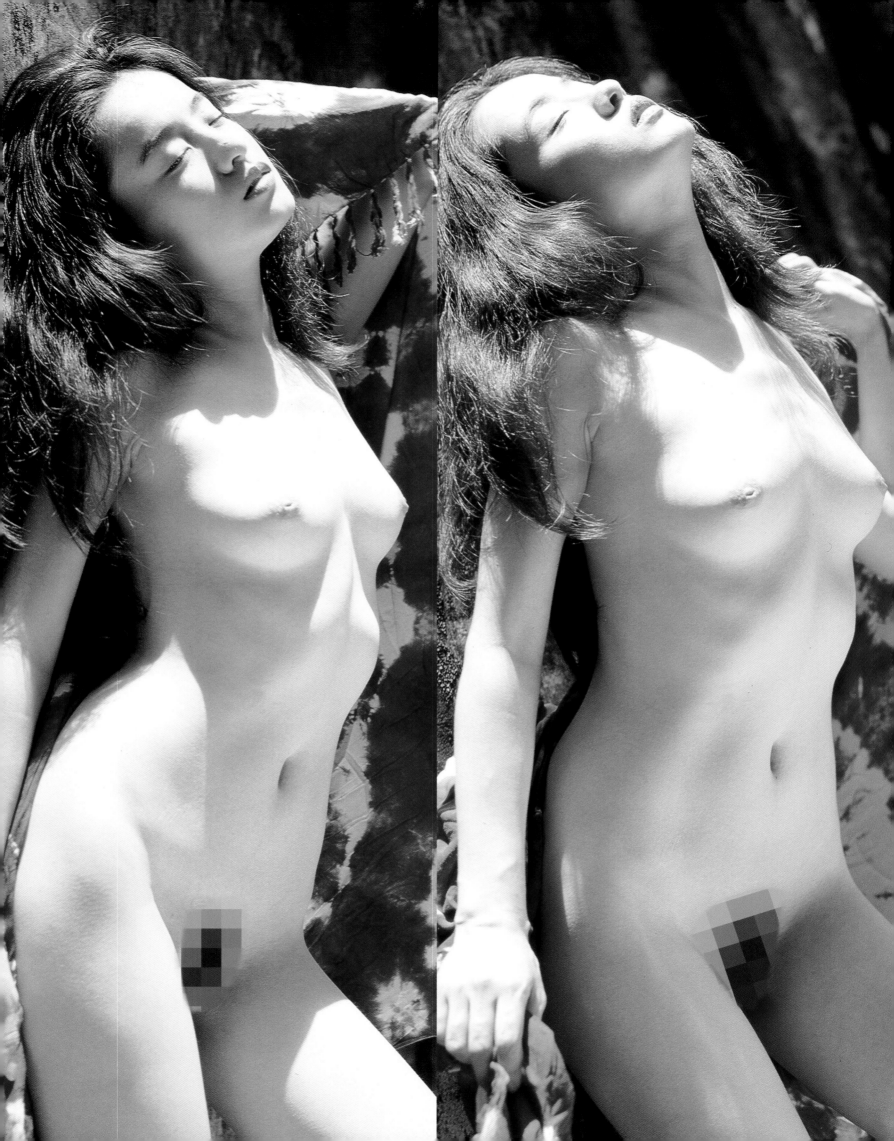

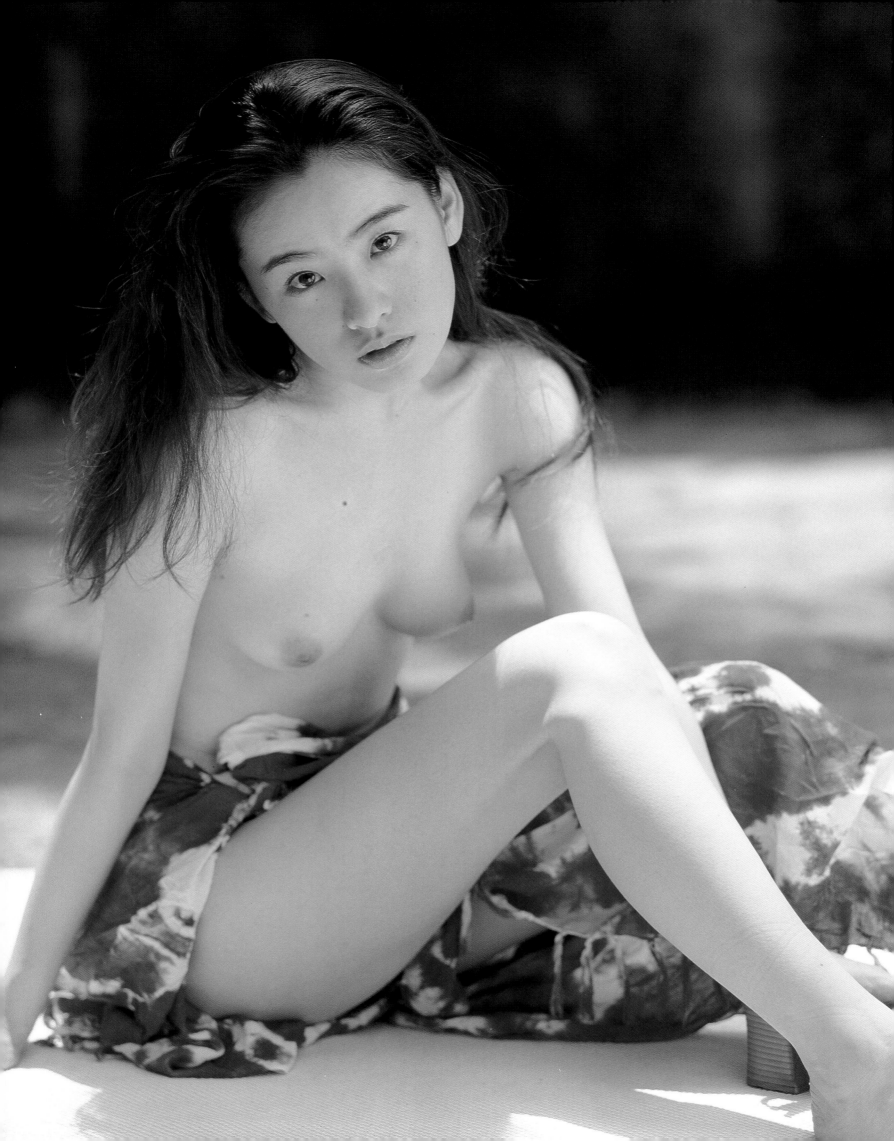

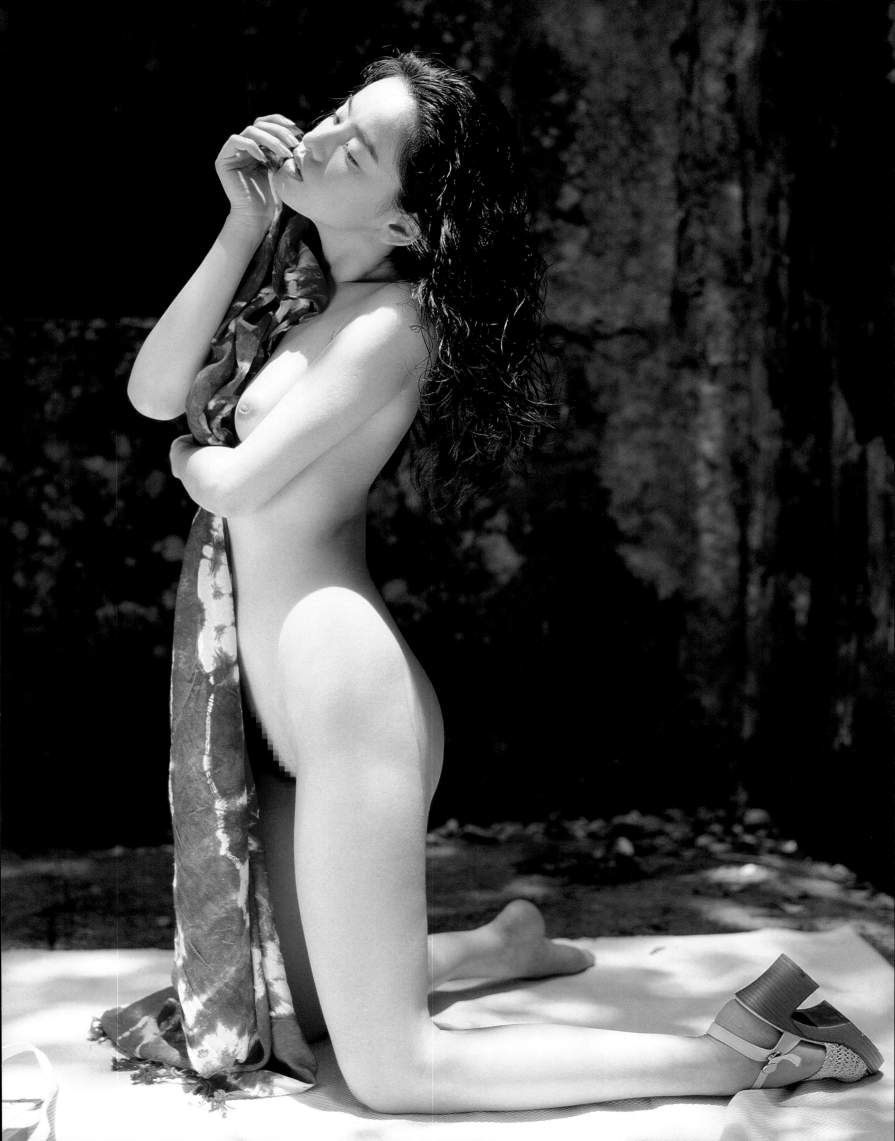

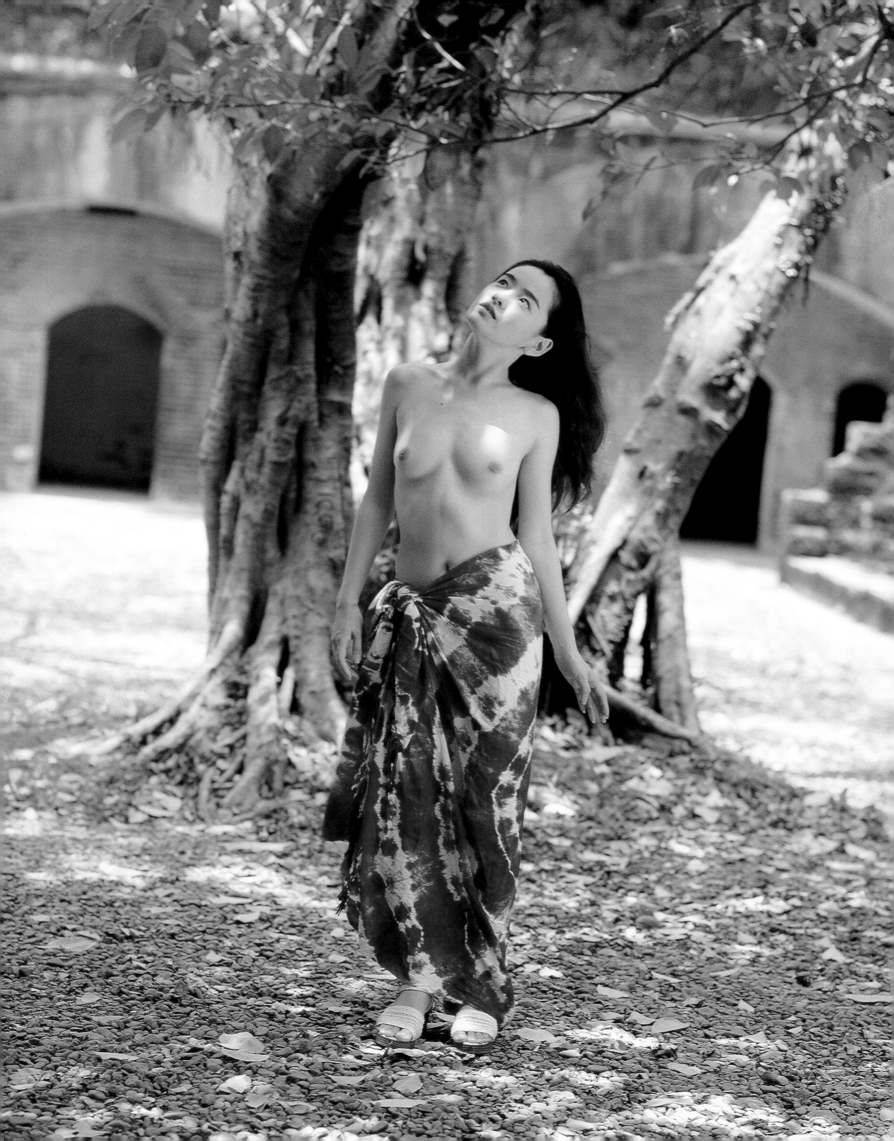

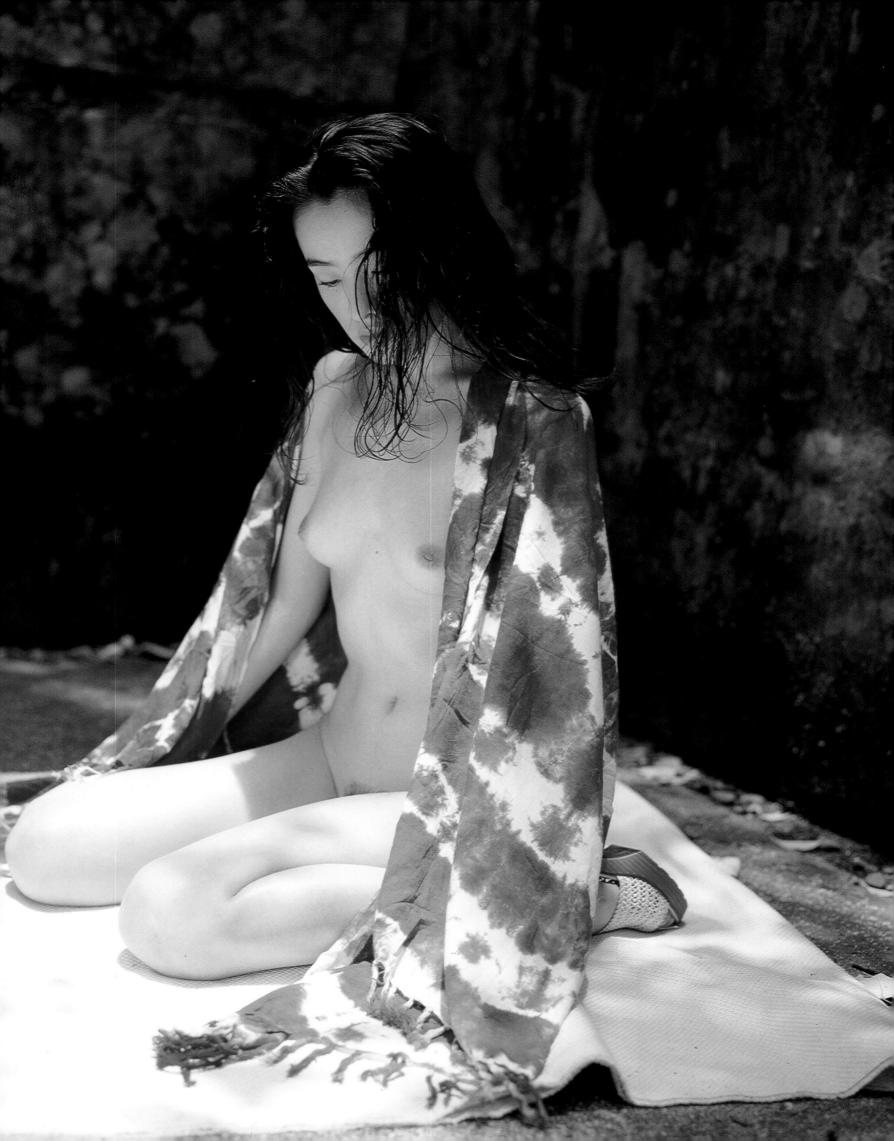

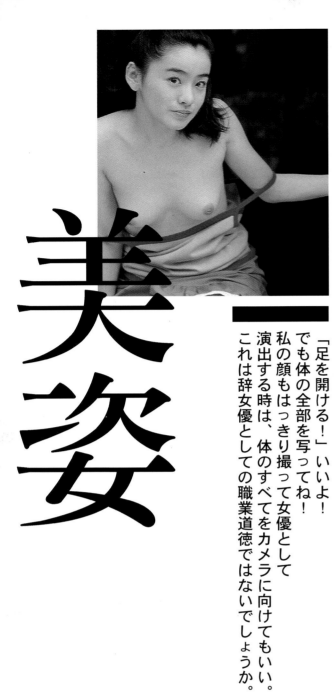

美姿

「足を開ける！」いいよ！
でも体の全部を写ってね！
私の顔もはっきり撮って女優として
演出する時は、体のすべてをカメラに向けてもいい。
これは辞女優としての職業道徳ではないでしょうか。

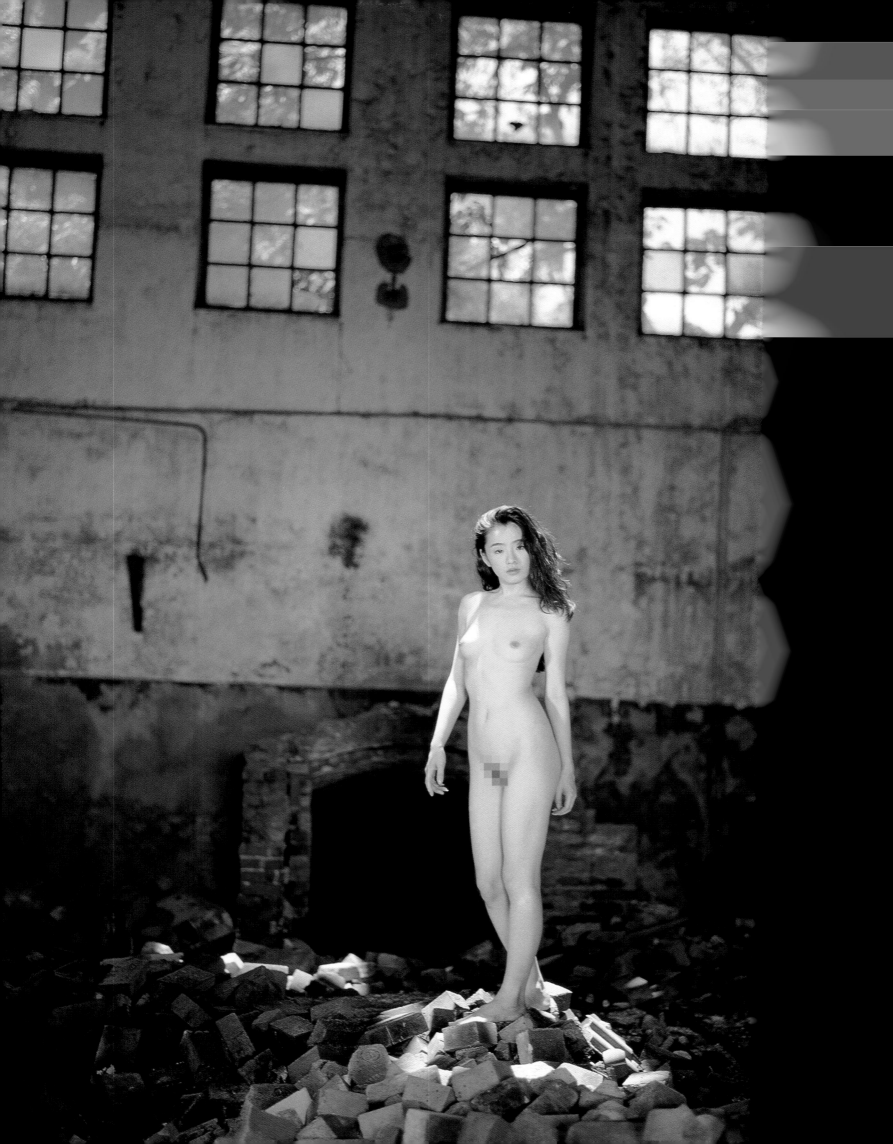

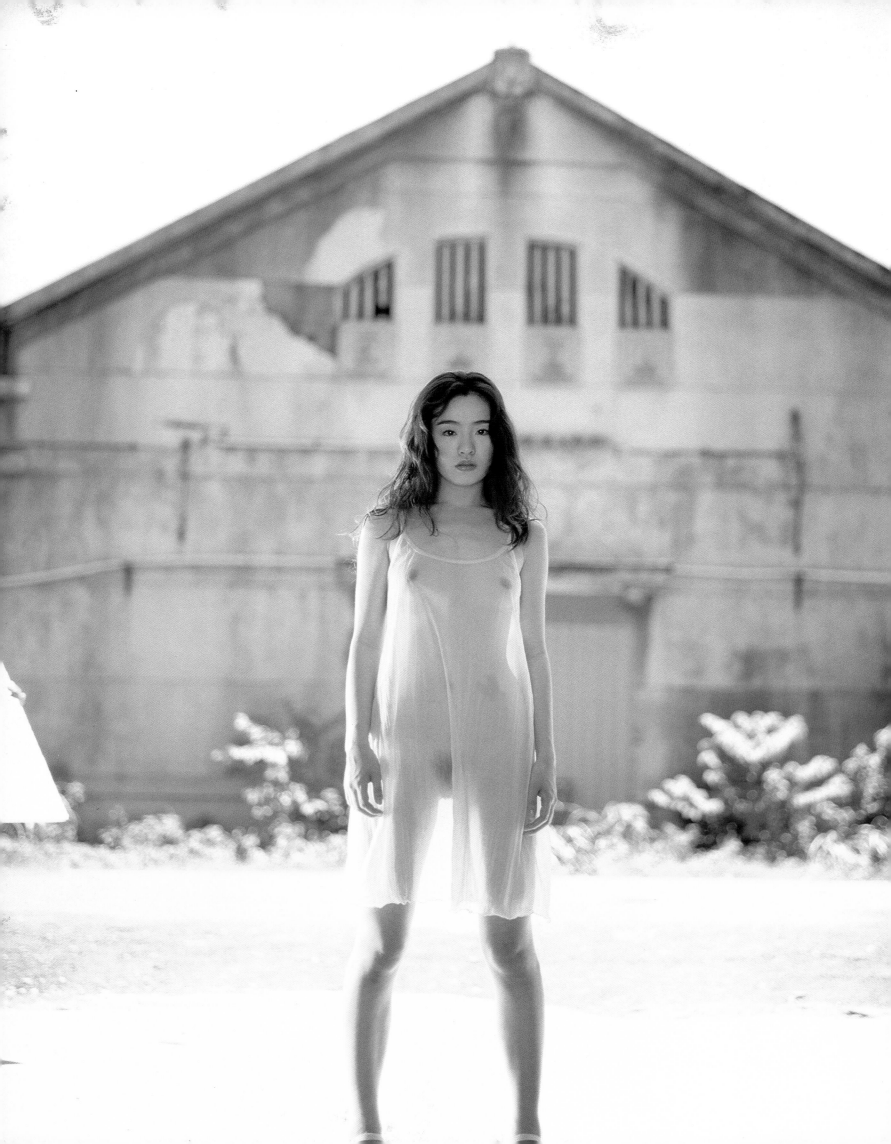

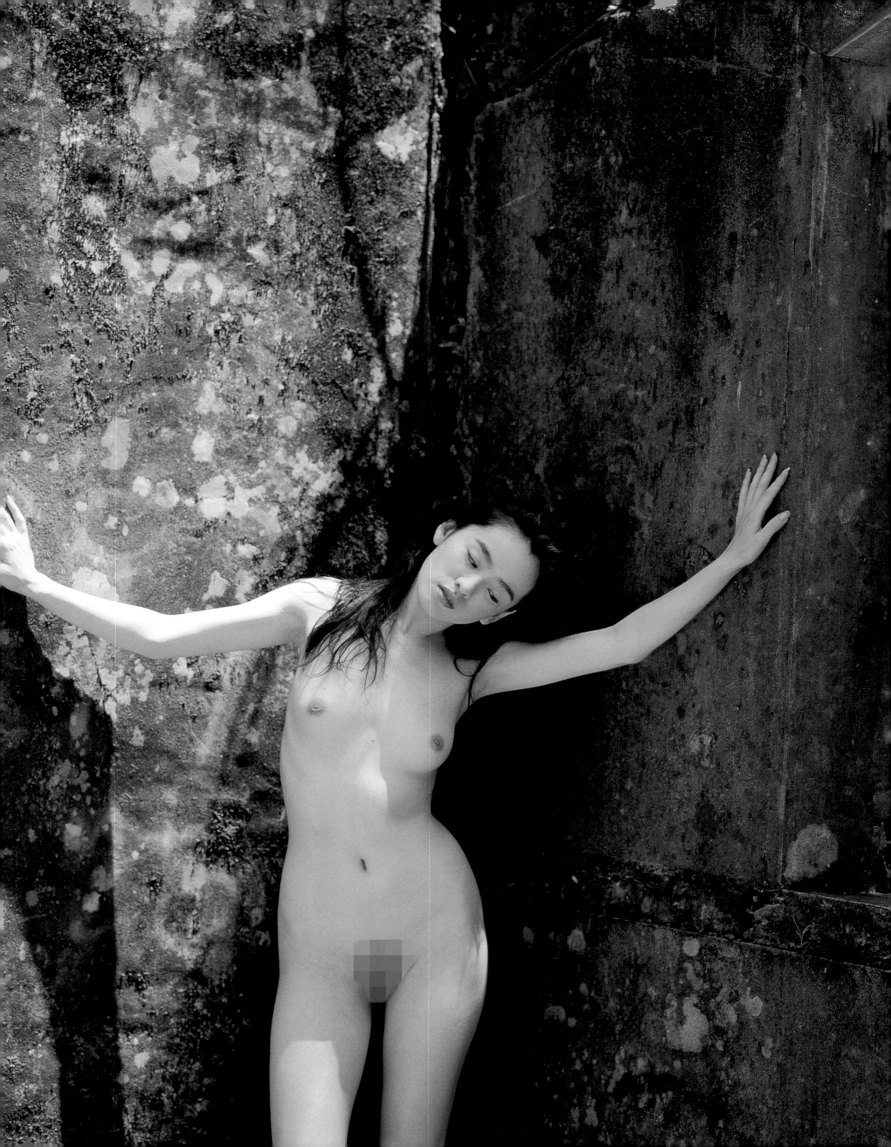

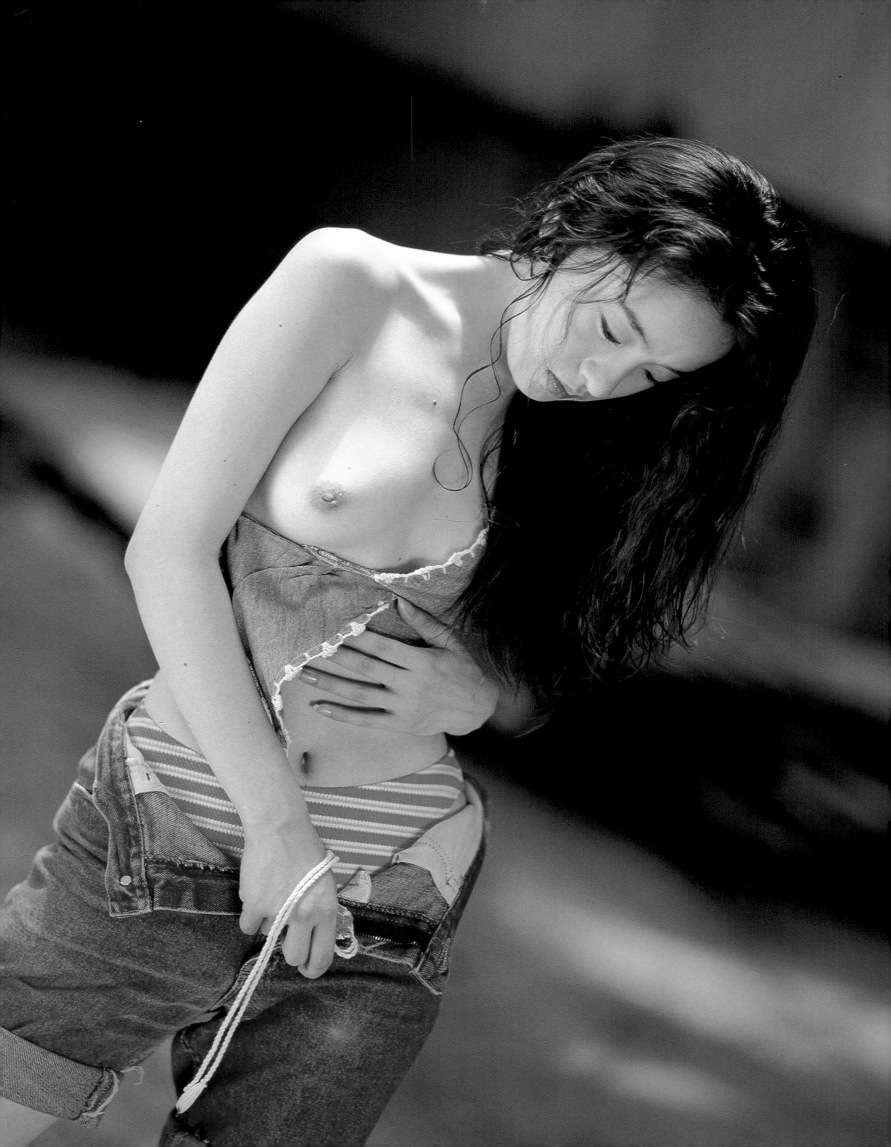

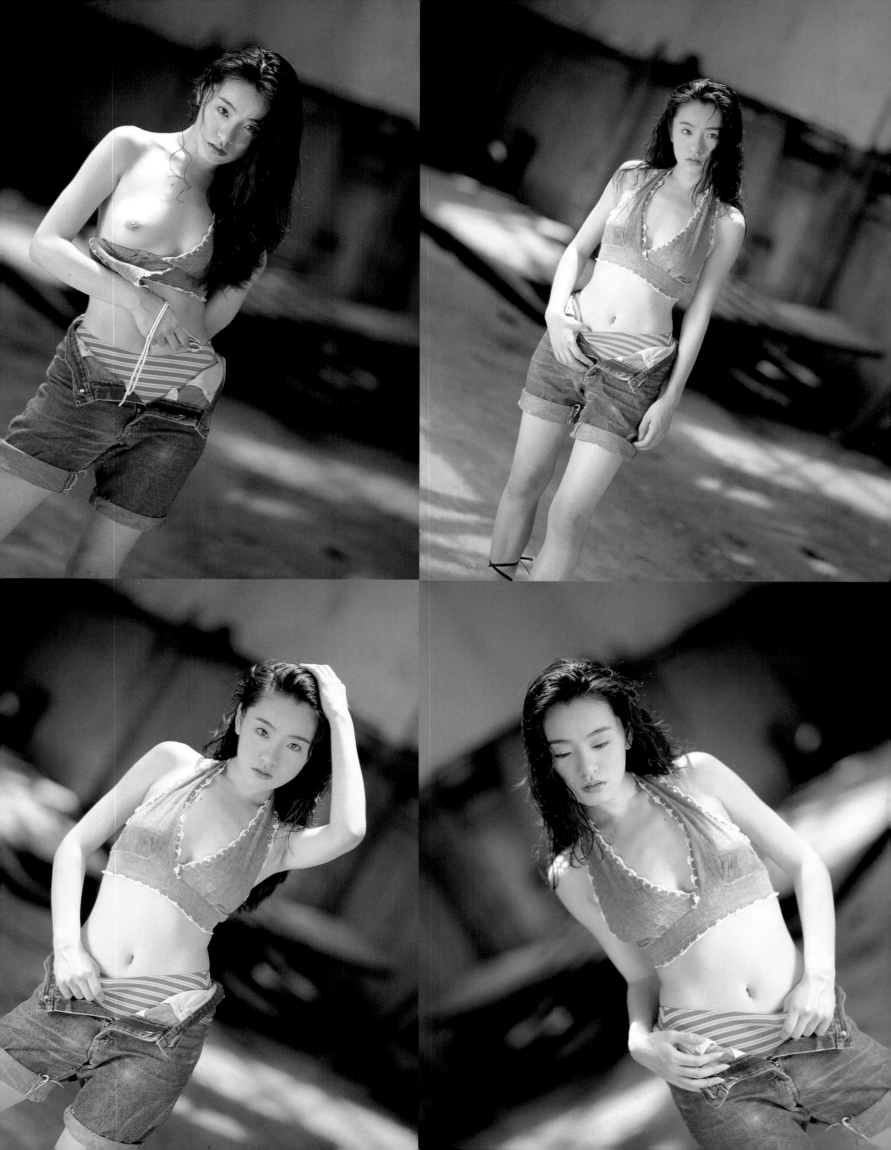

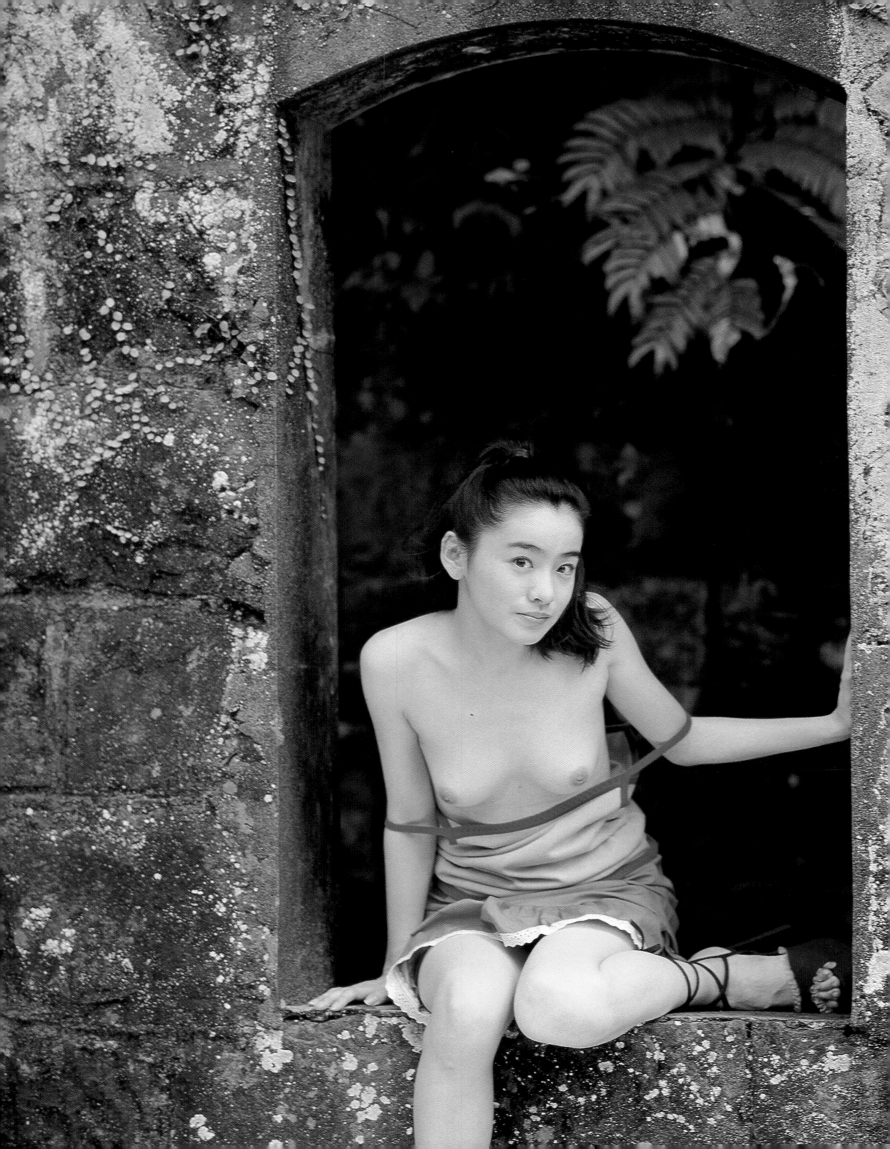

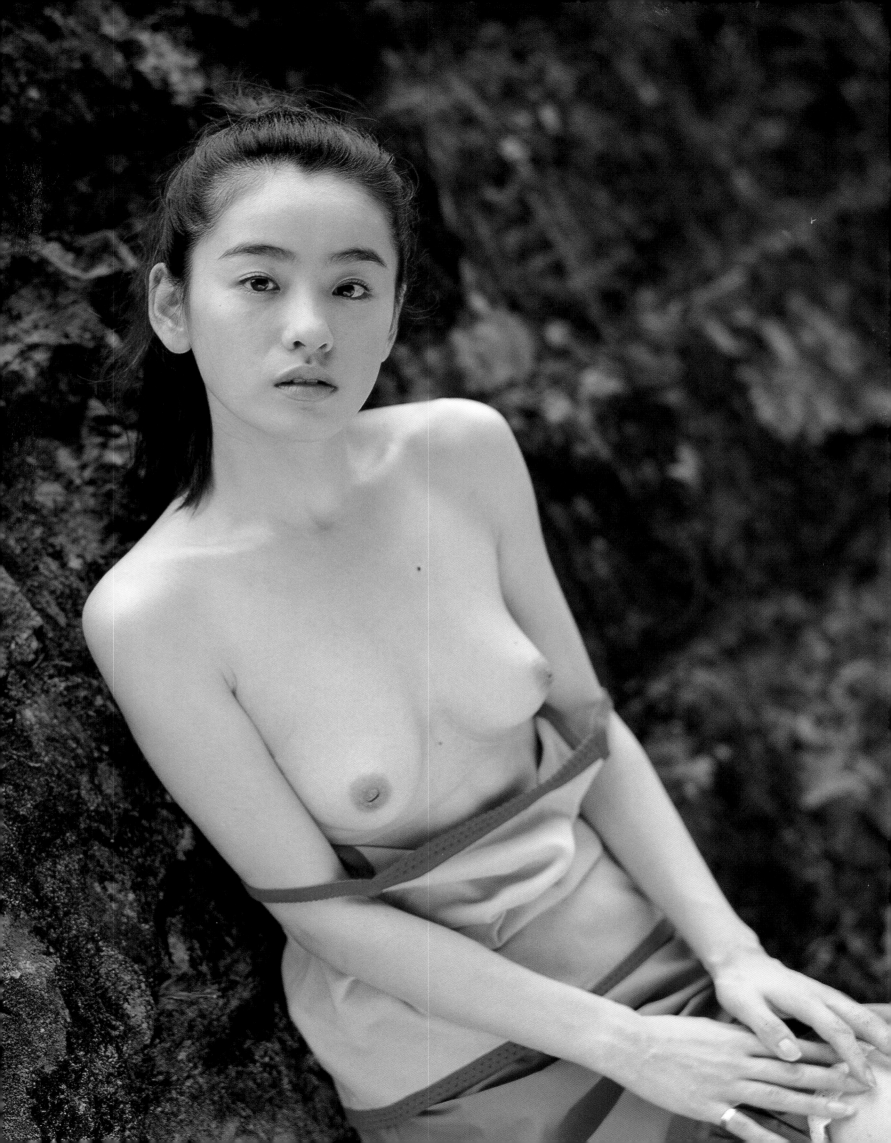

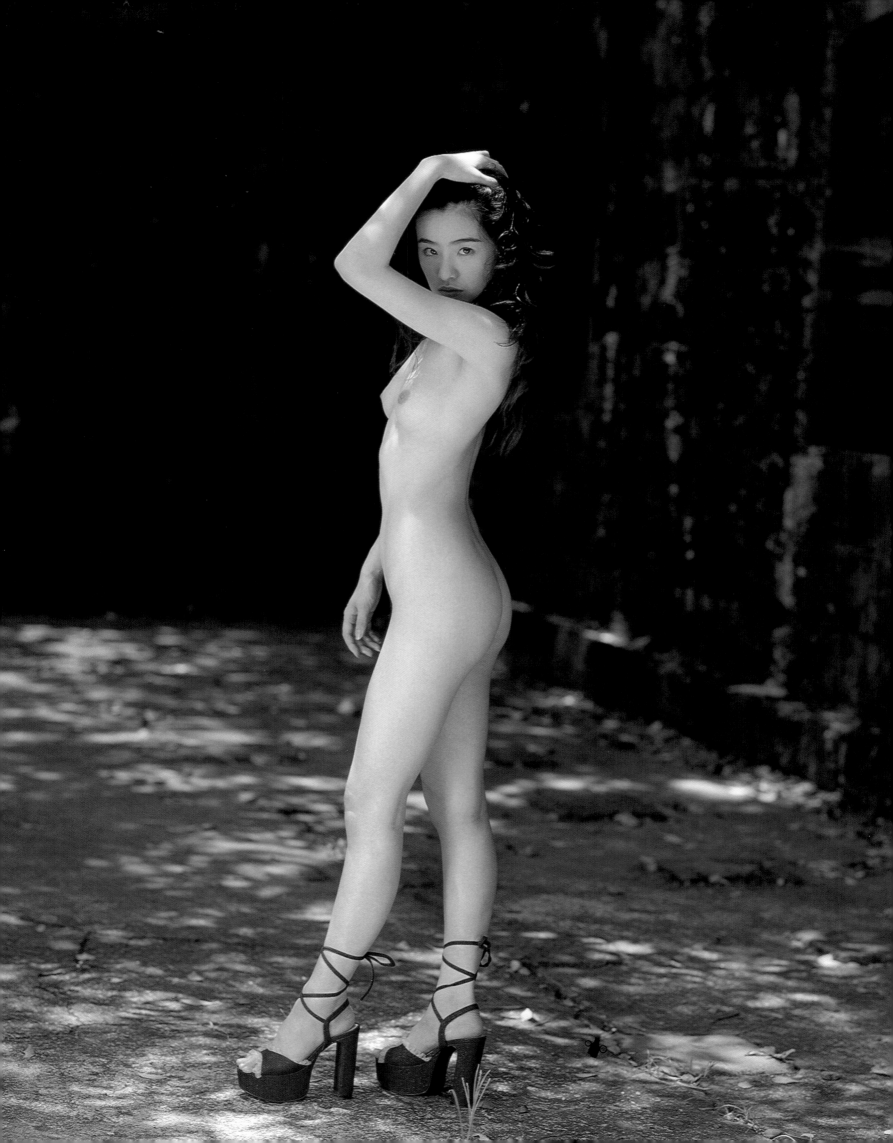

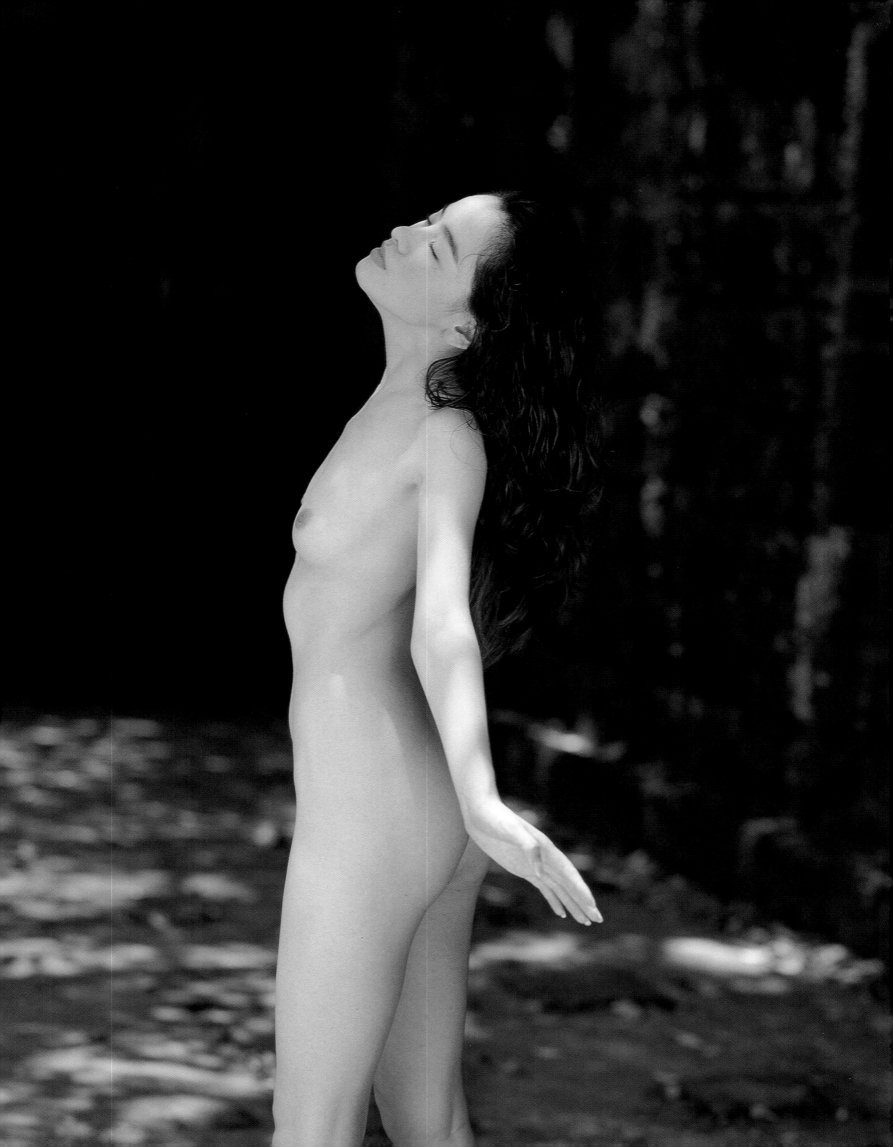

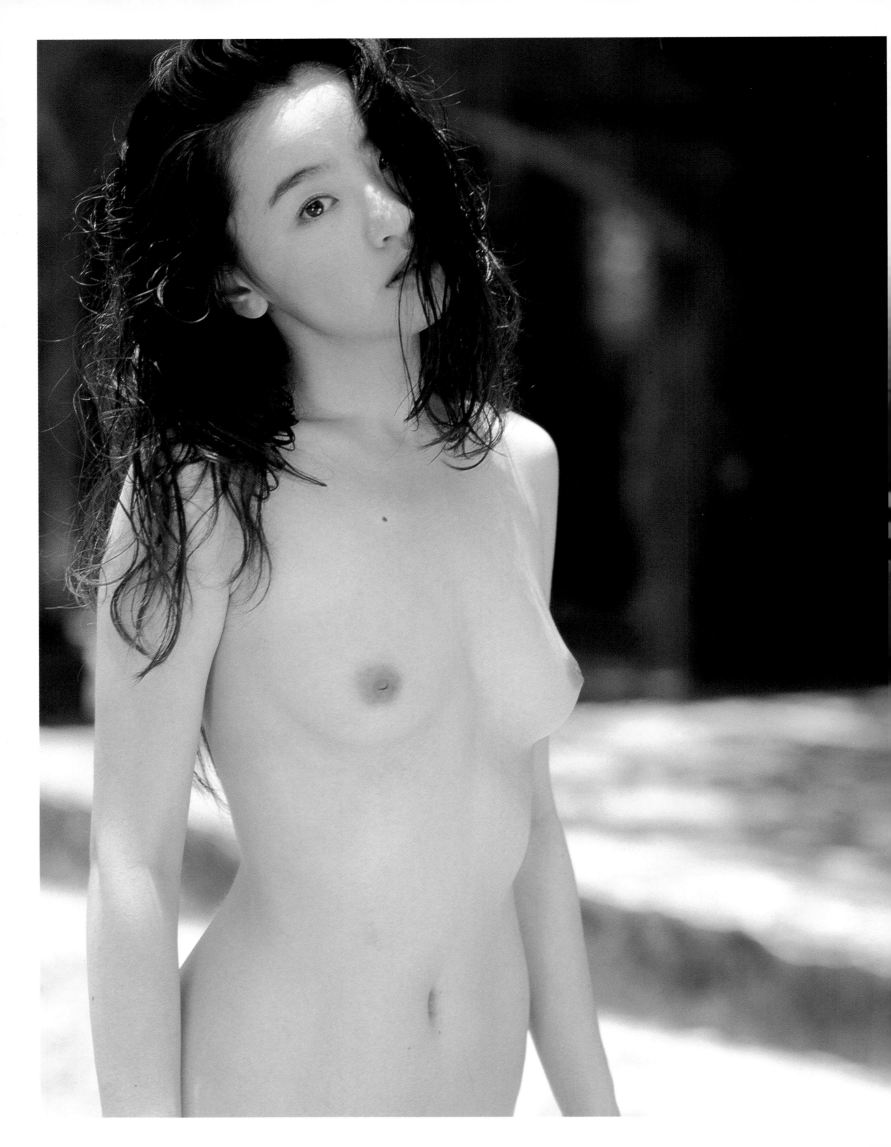

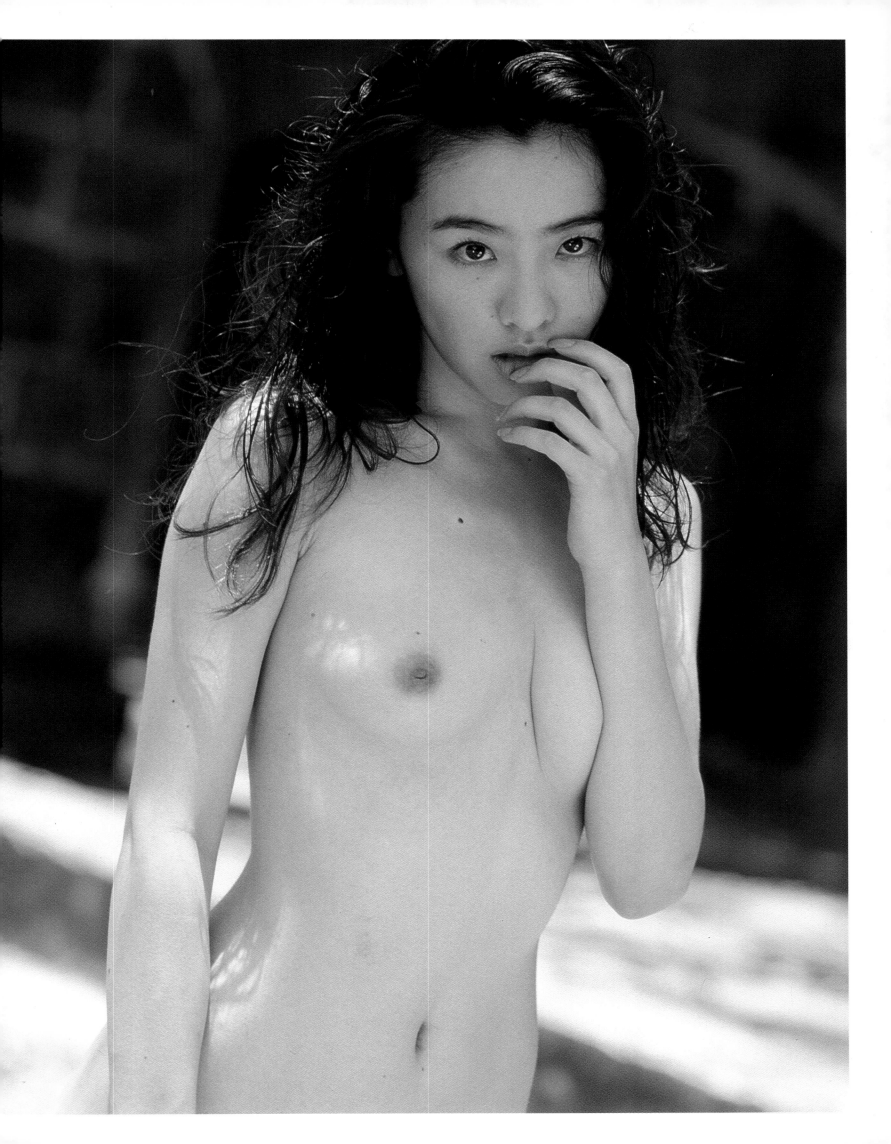

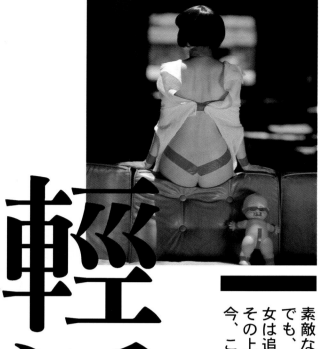

軽淫

素敵な人と出会う事は私の願い
でも、知人はこう言いました
女は追求しているのは愛情だけではない、
その上、生活の安定は何よりも大切です。
今、この気持がだんだん知ってきました。

気持の安定です。

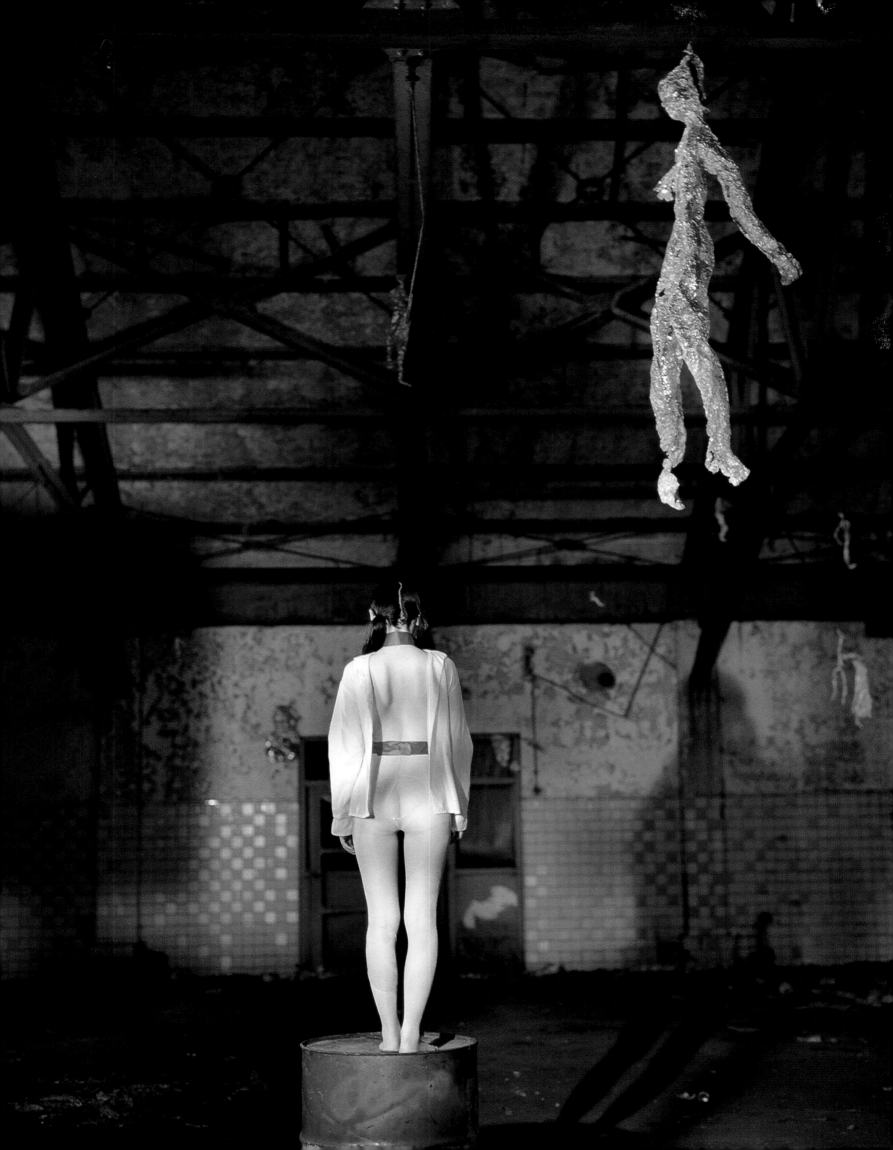

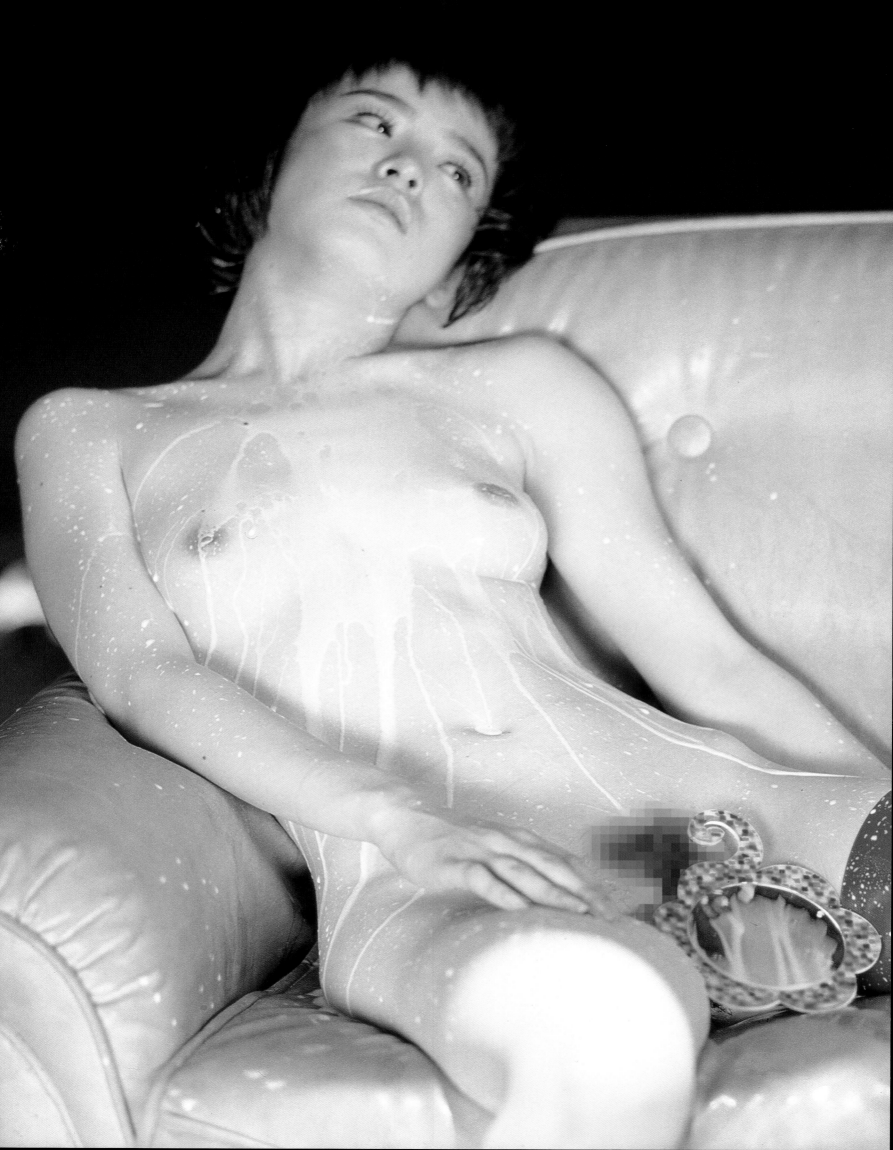

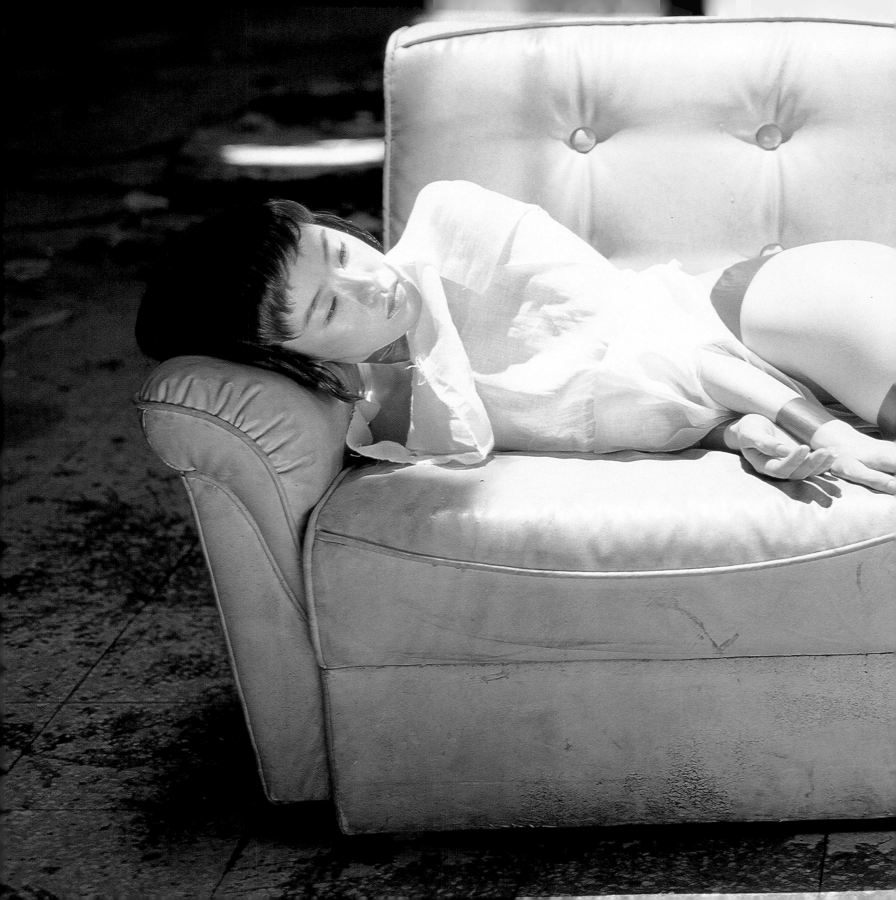

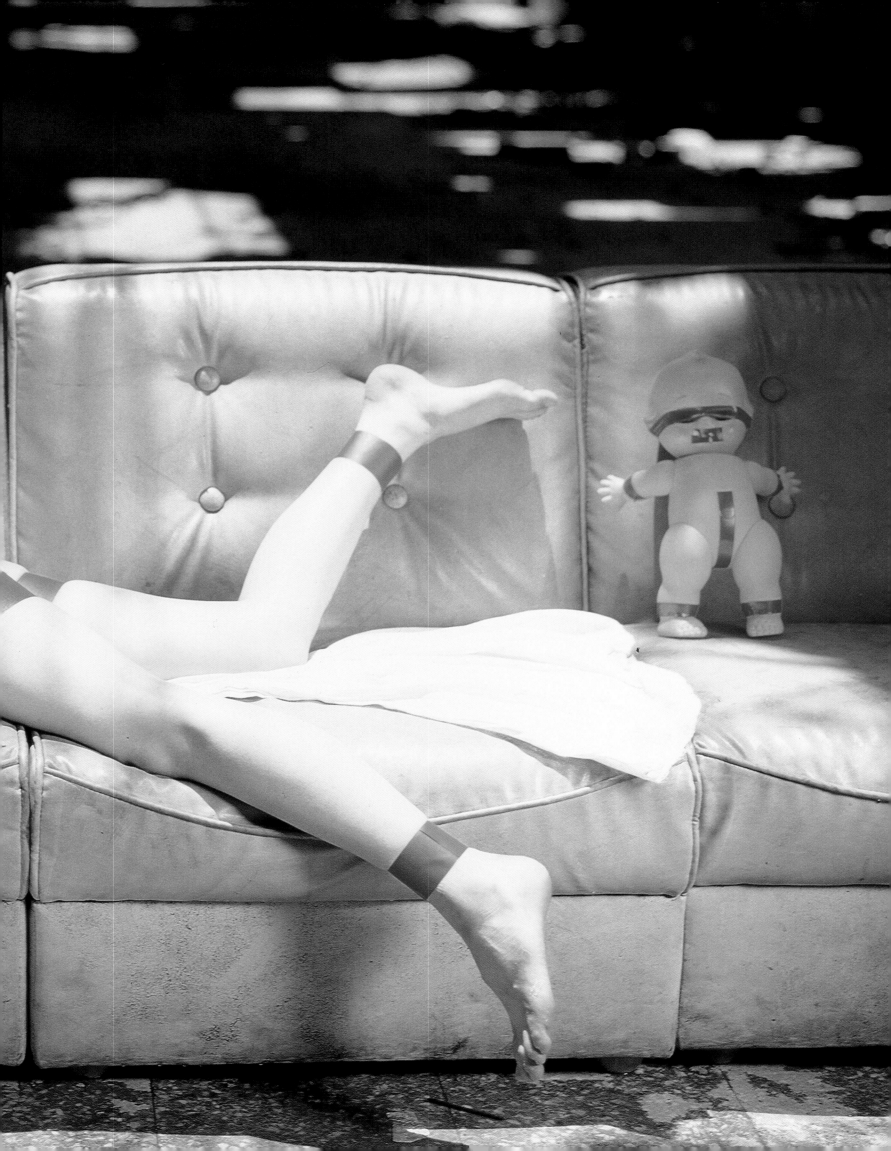

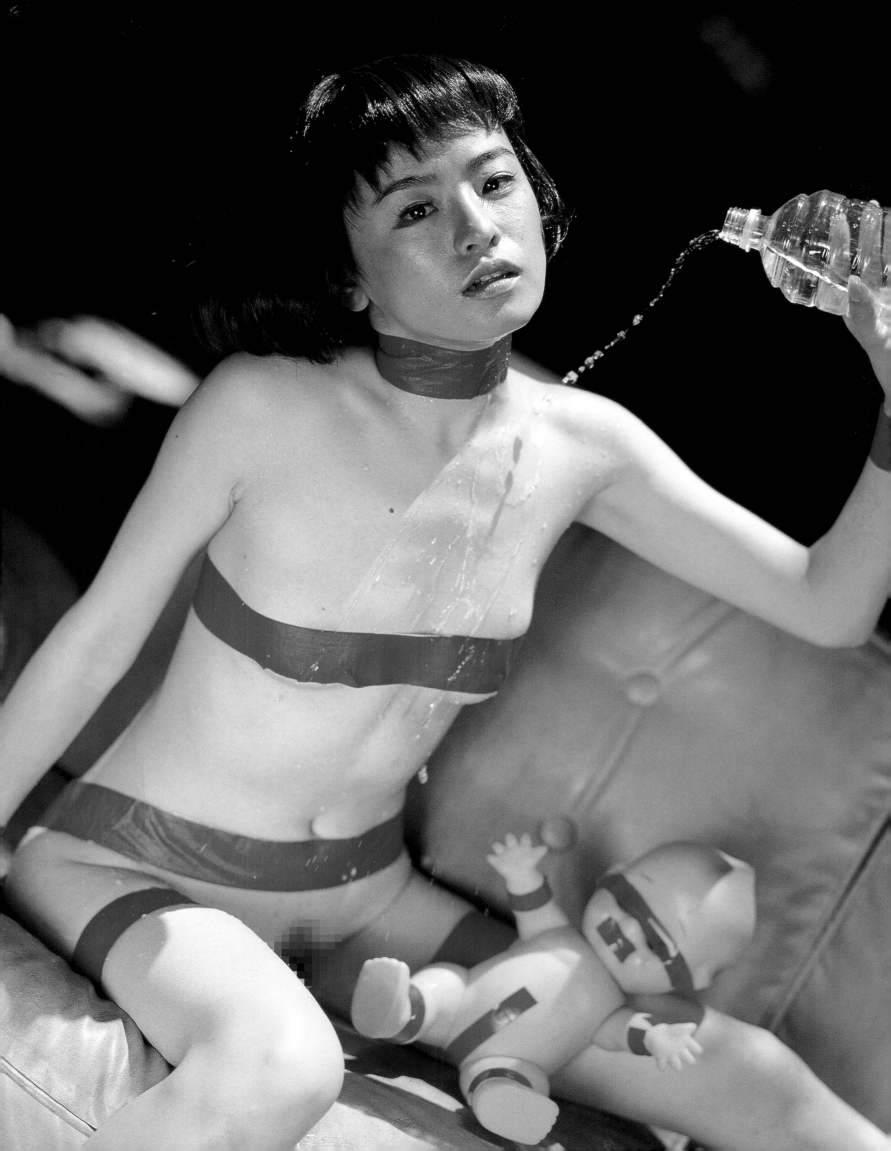

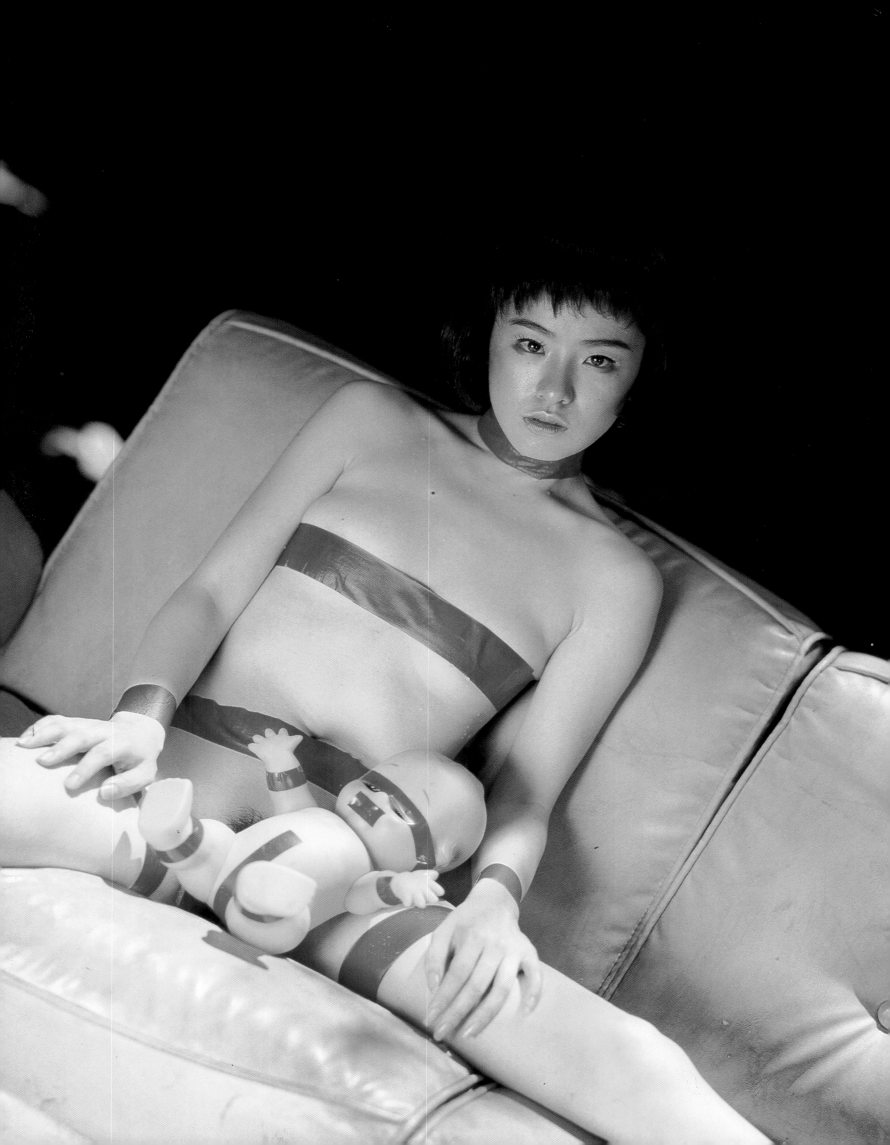

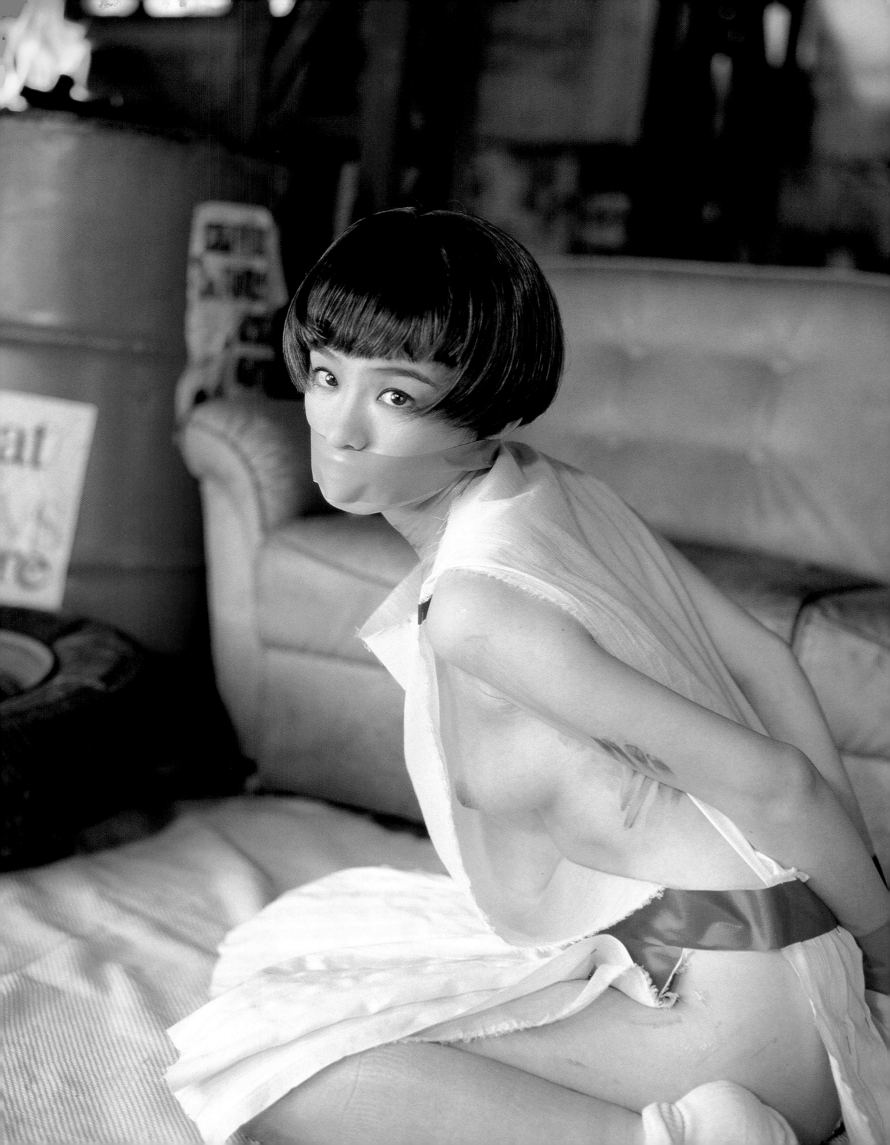

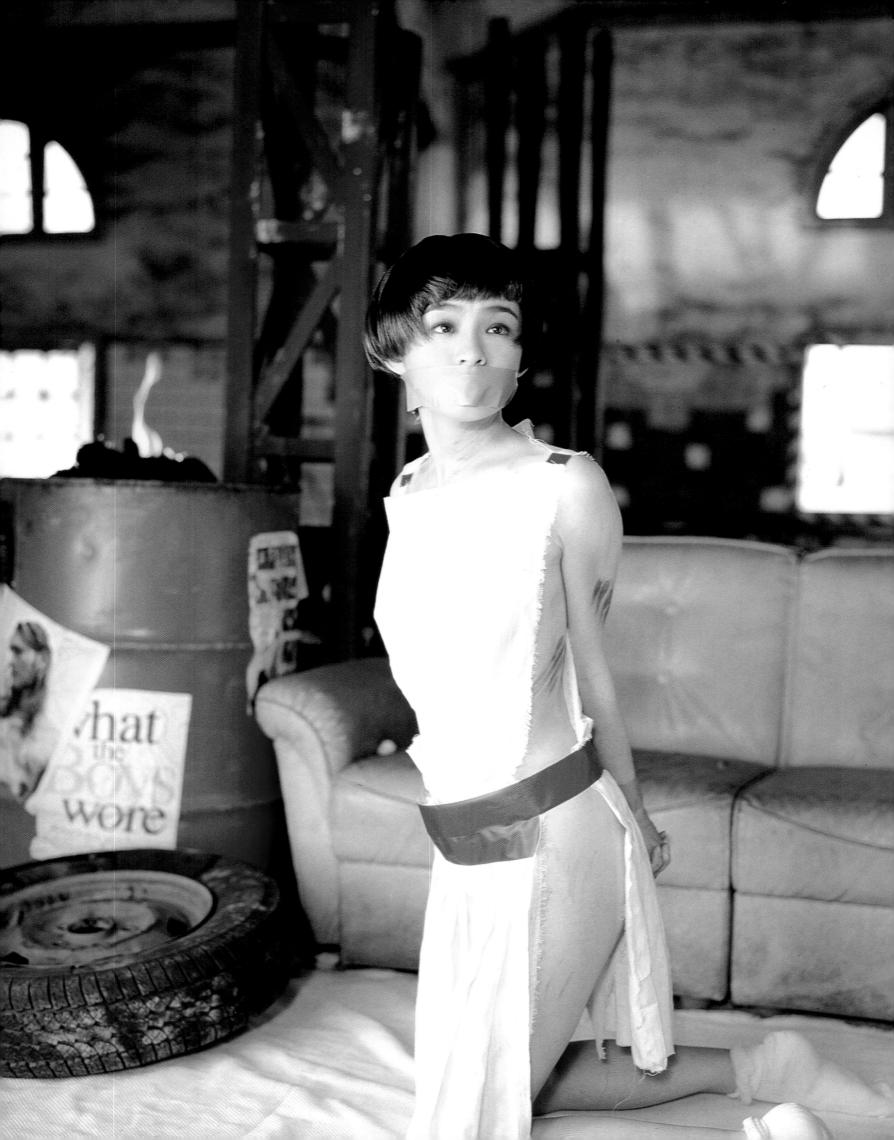

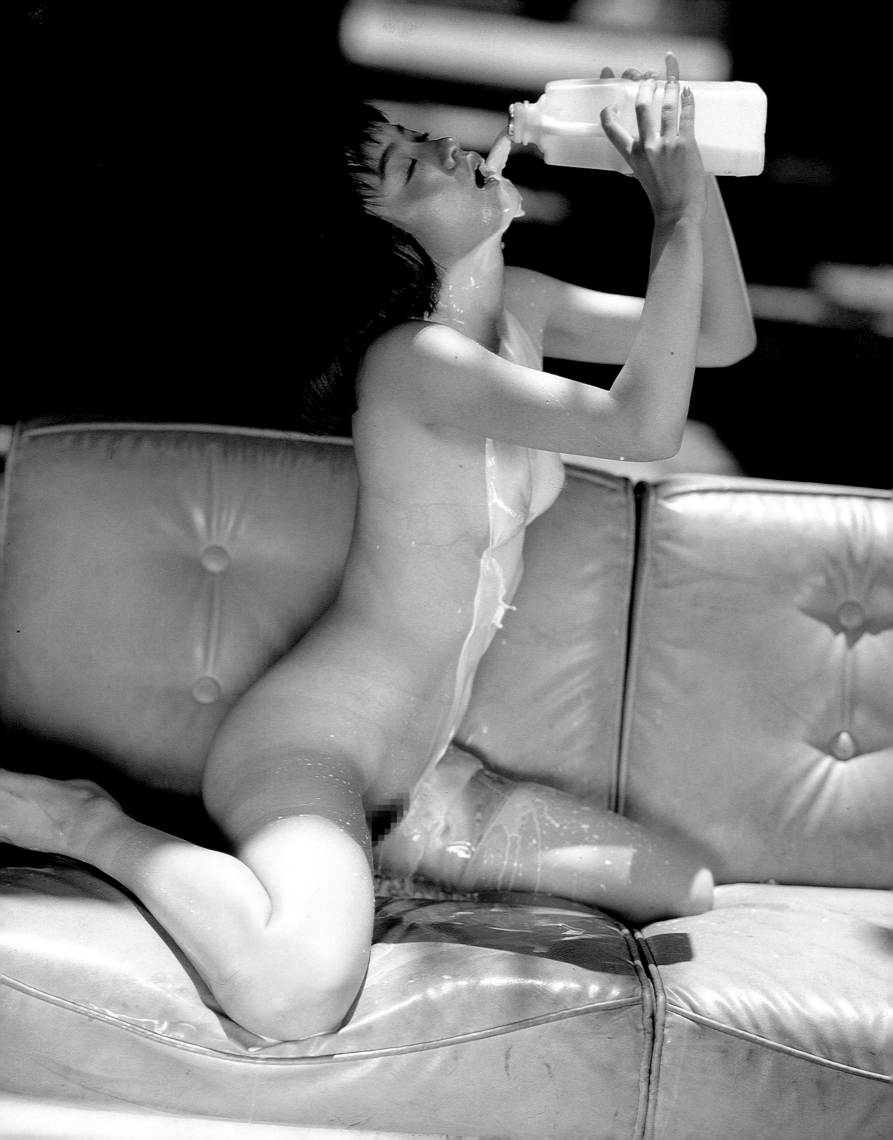

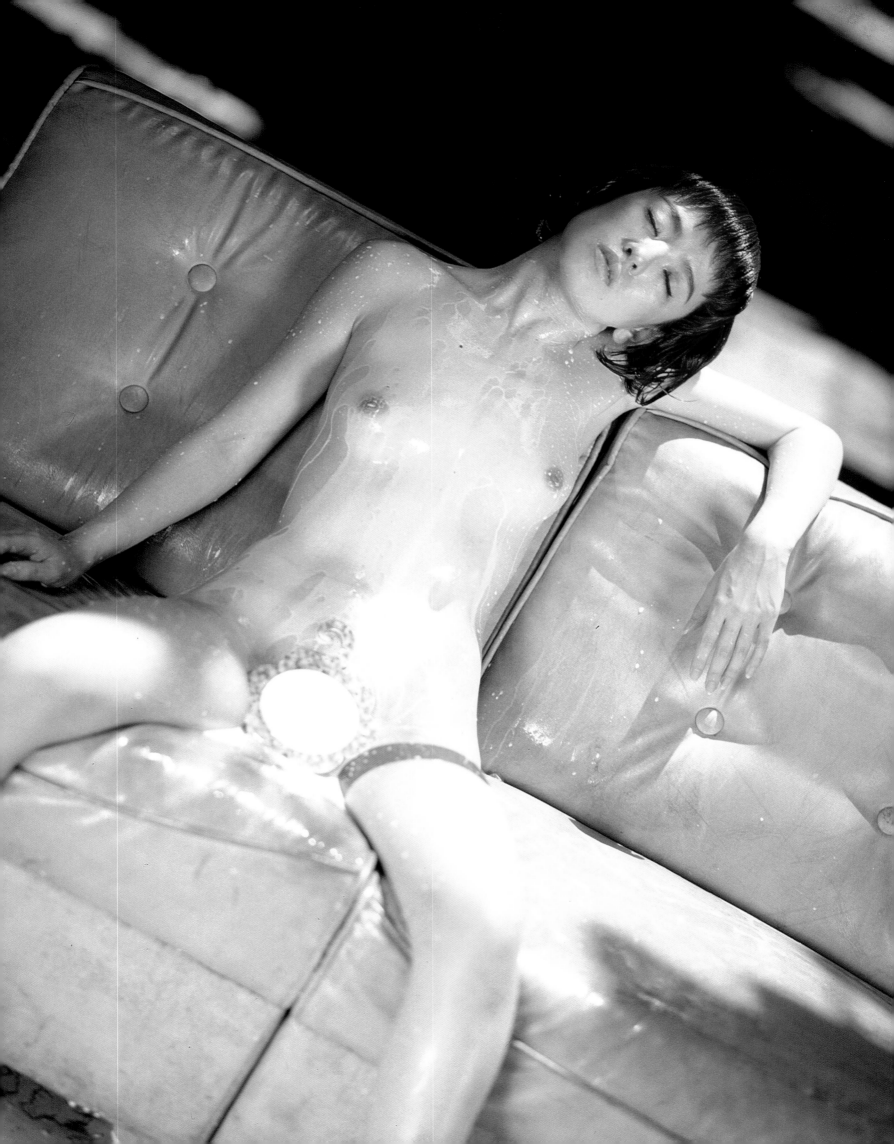

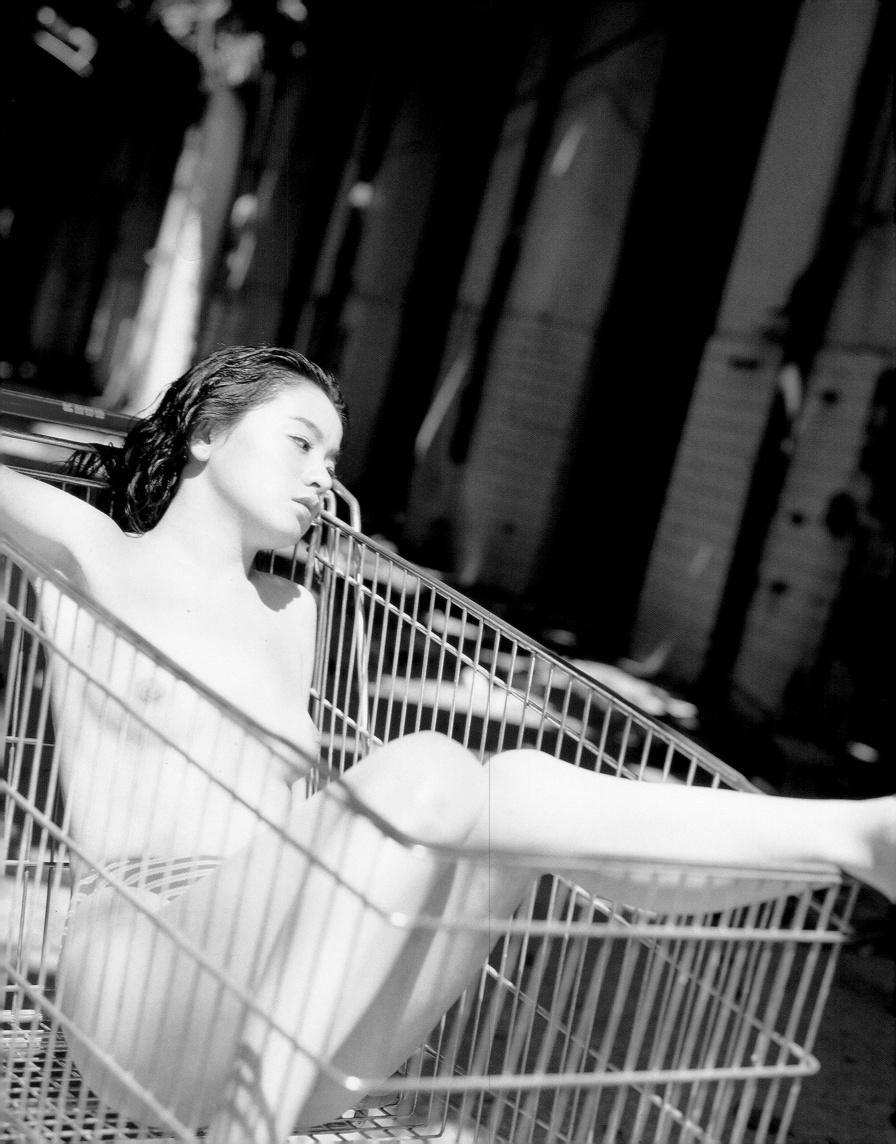

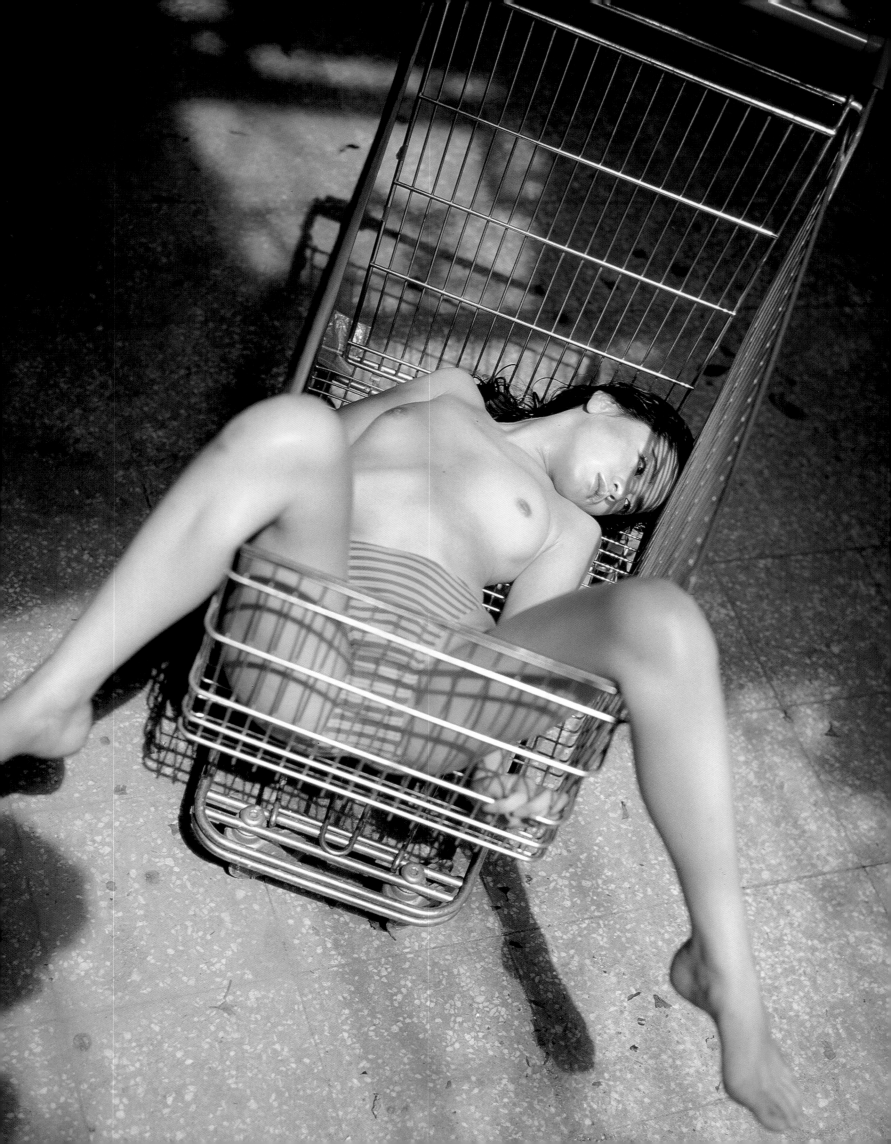

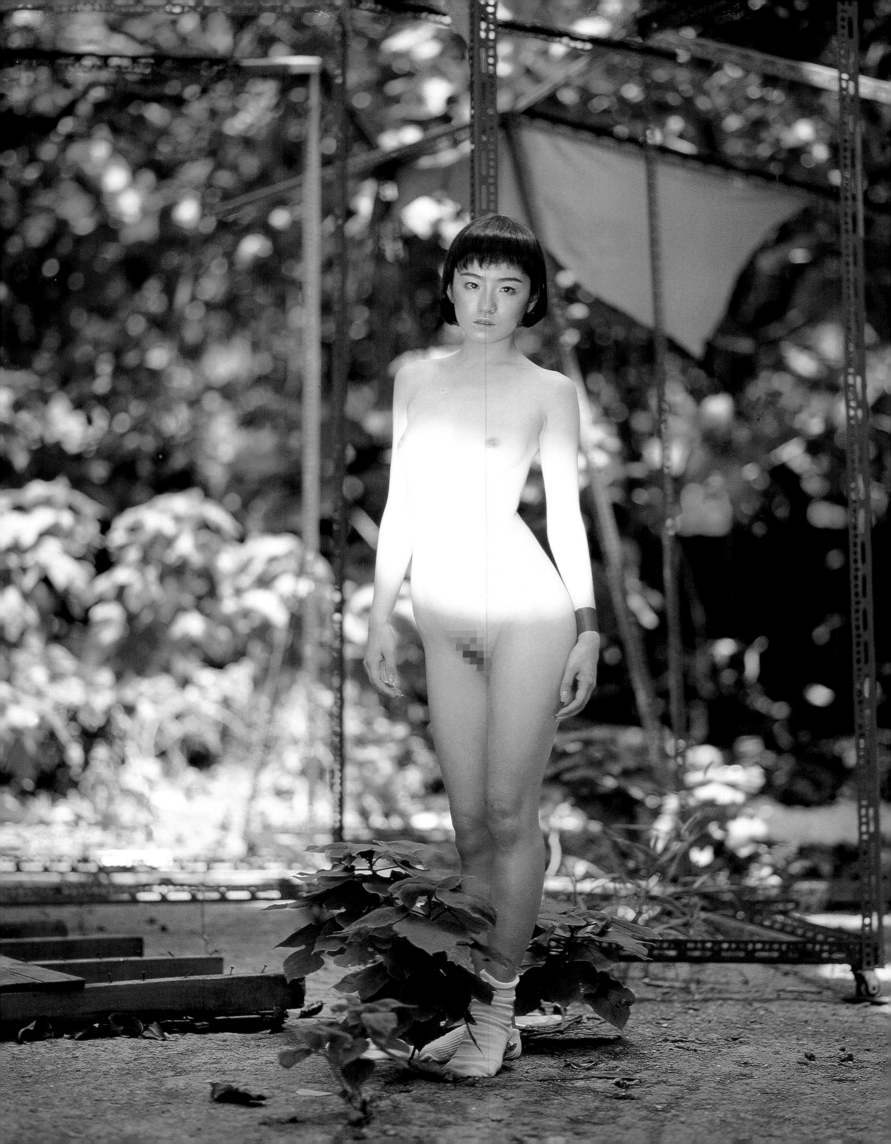

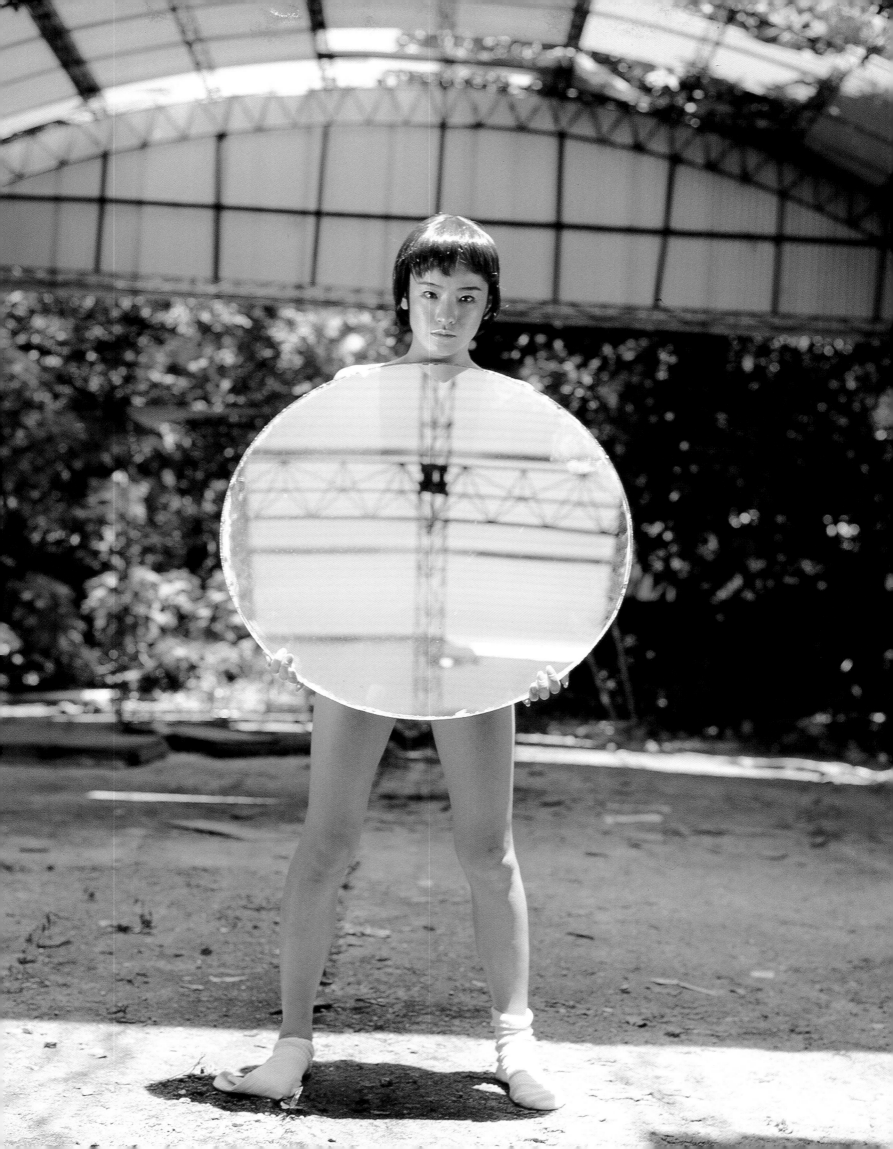

困厄

私の演出資歴はまだ浅いので
満足している作品はまだないです
今一番関心をもつことは寫真集を出すことです
それを台湾のファンにプレゼントを送りたいと思います。

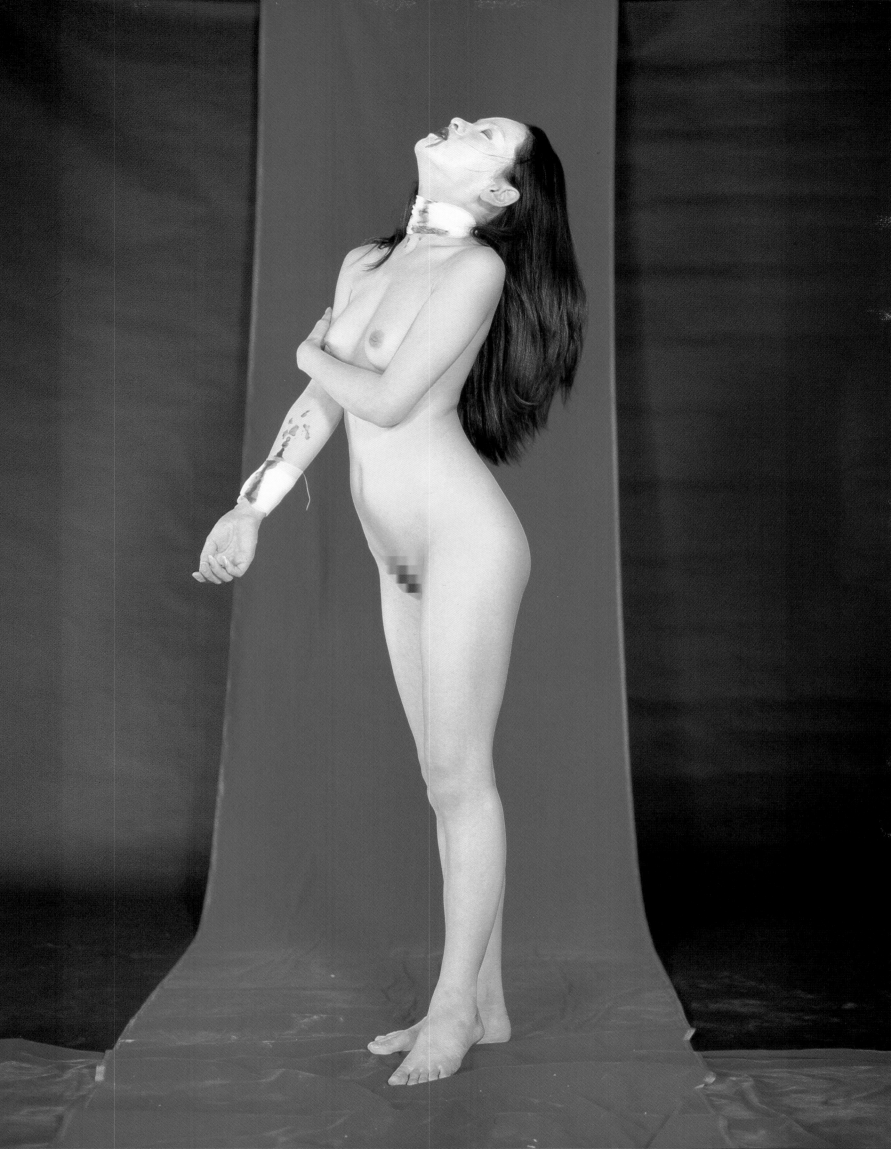

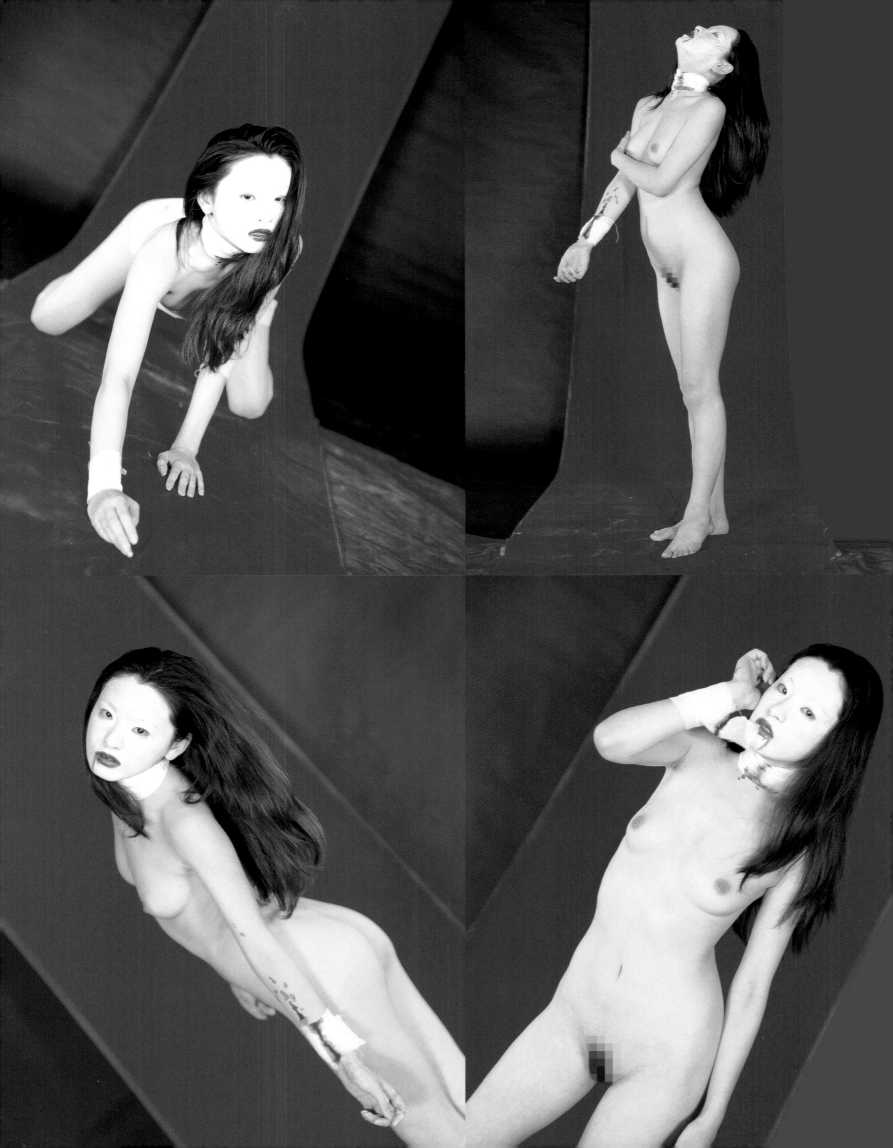

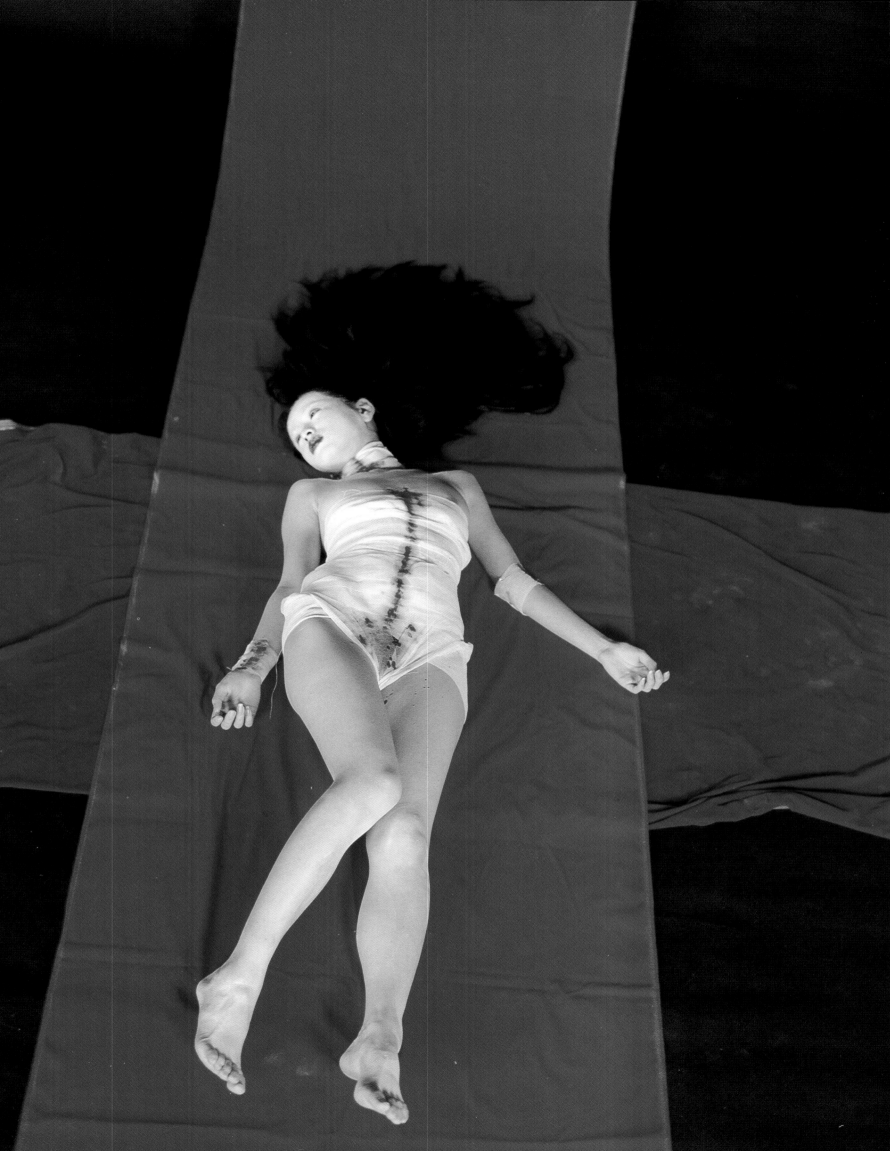

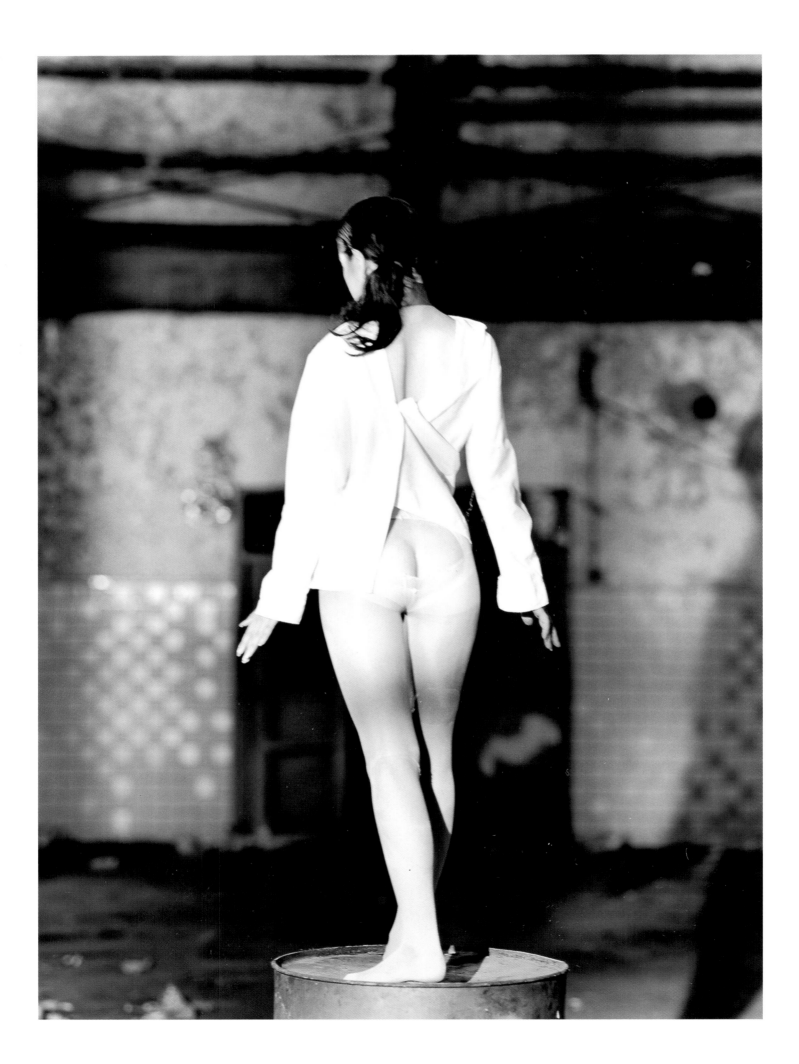

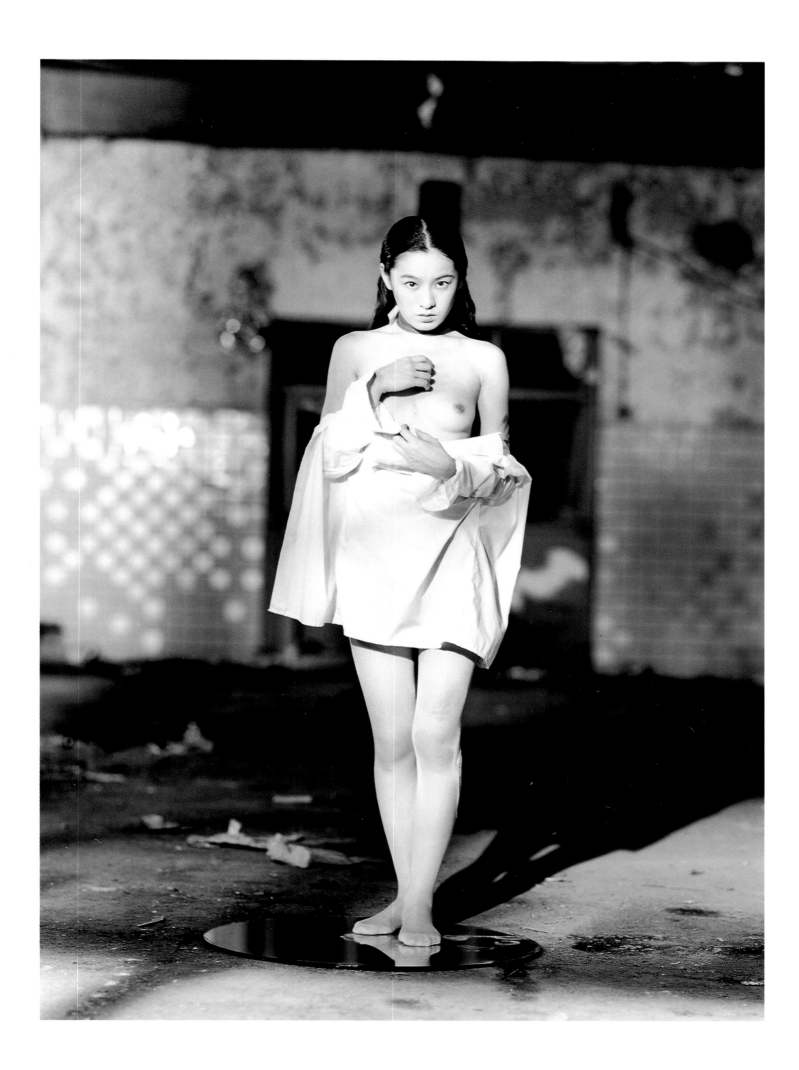

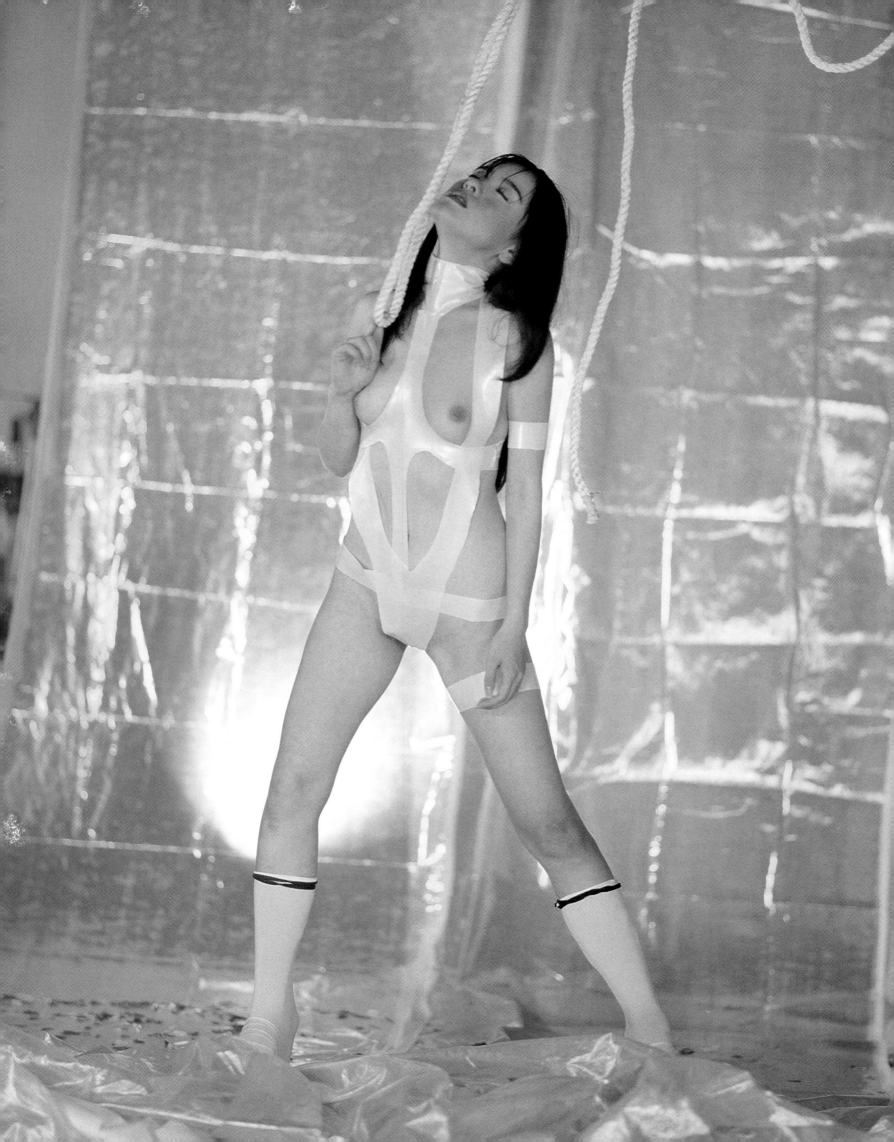

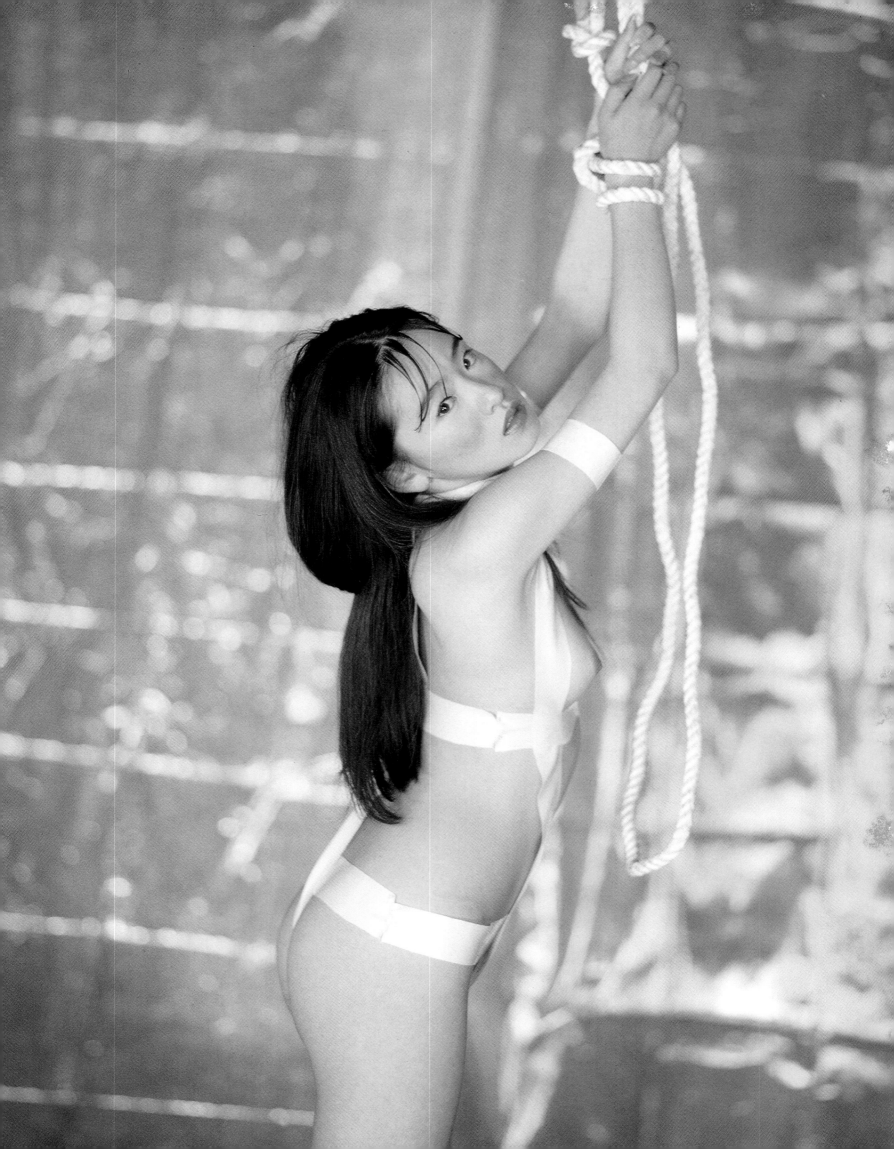

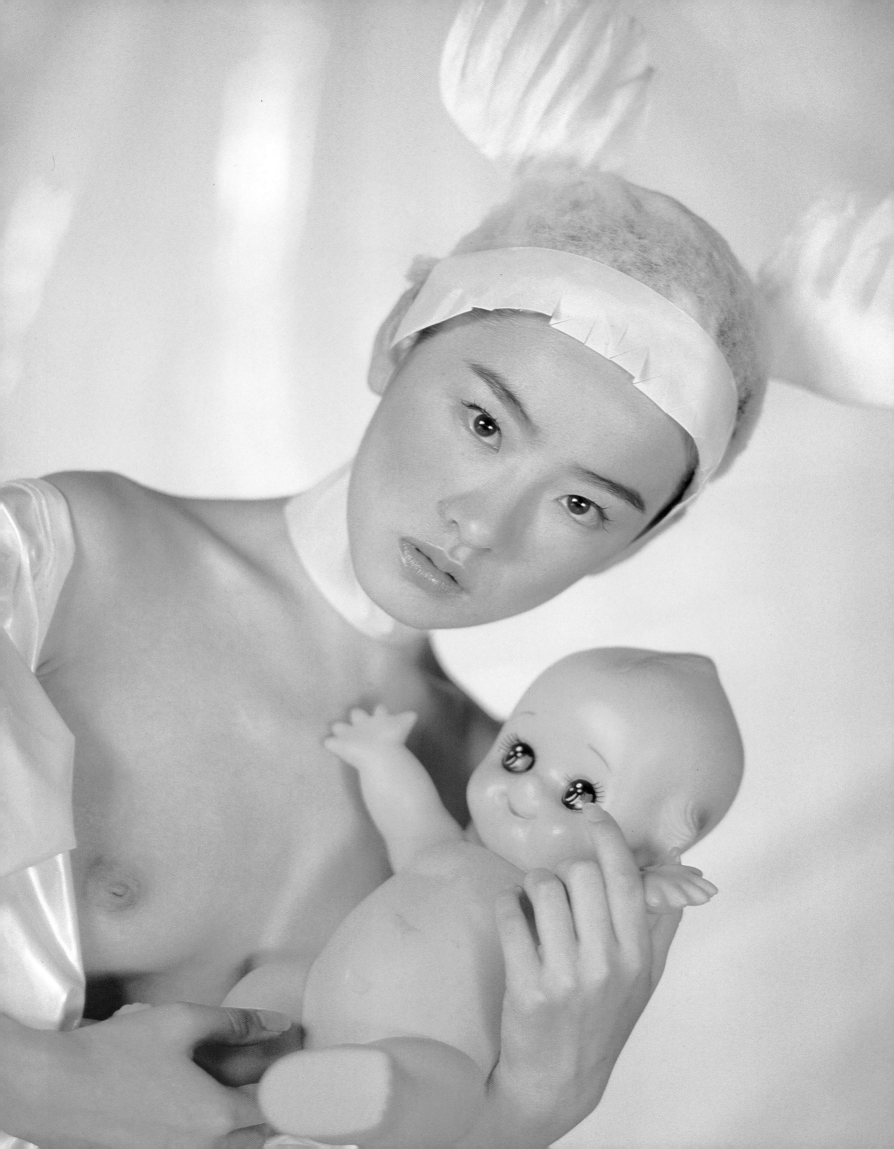

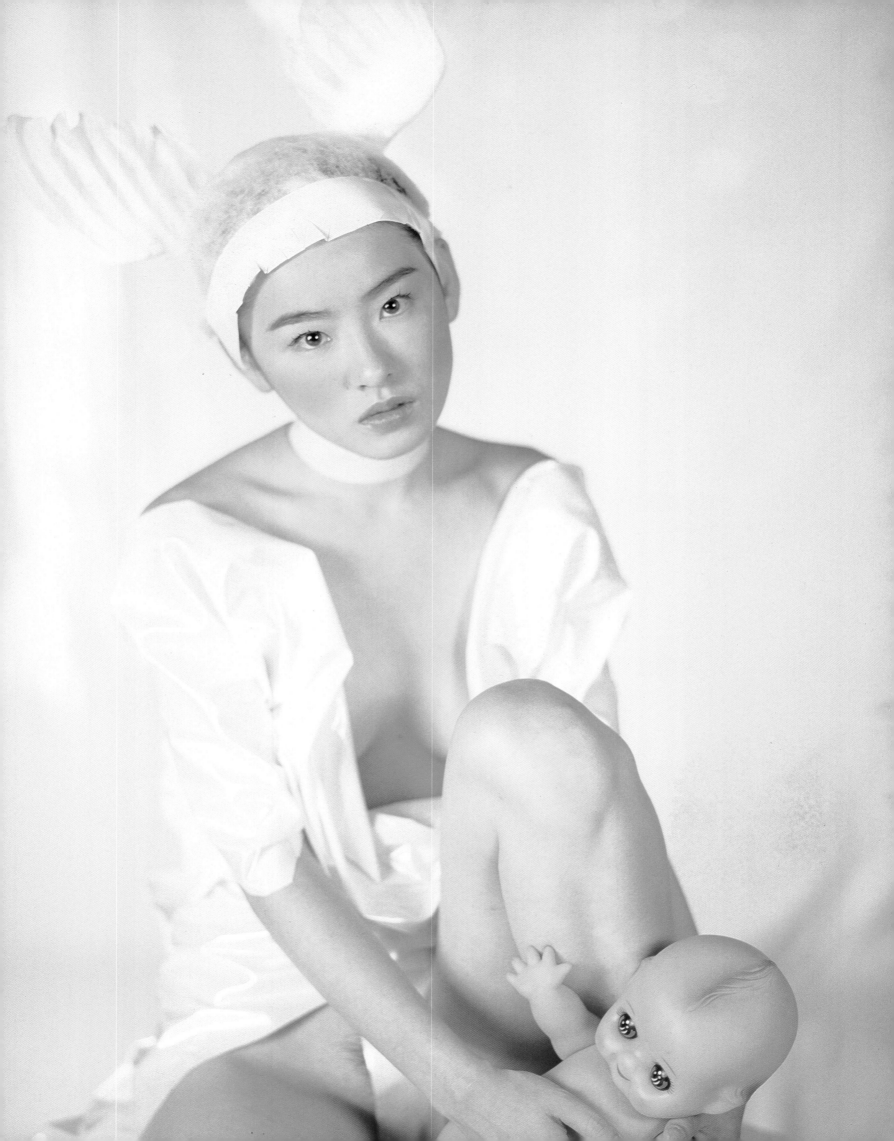

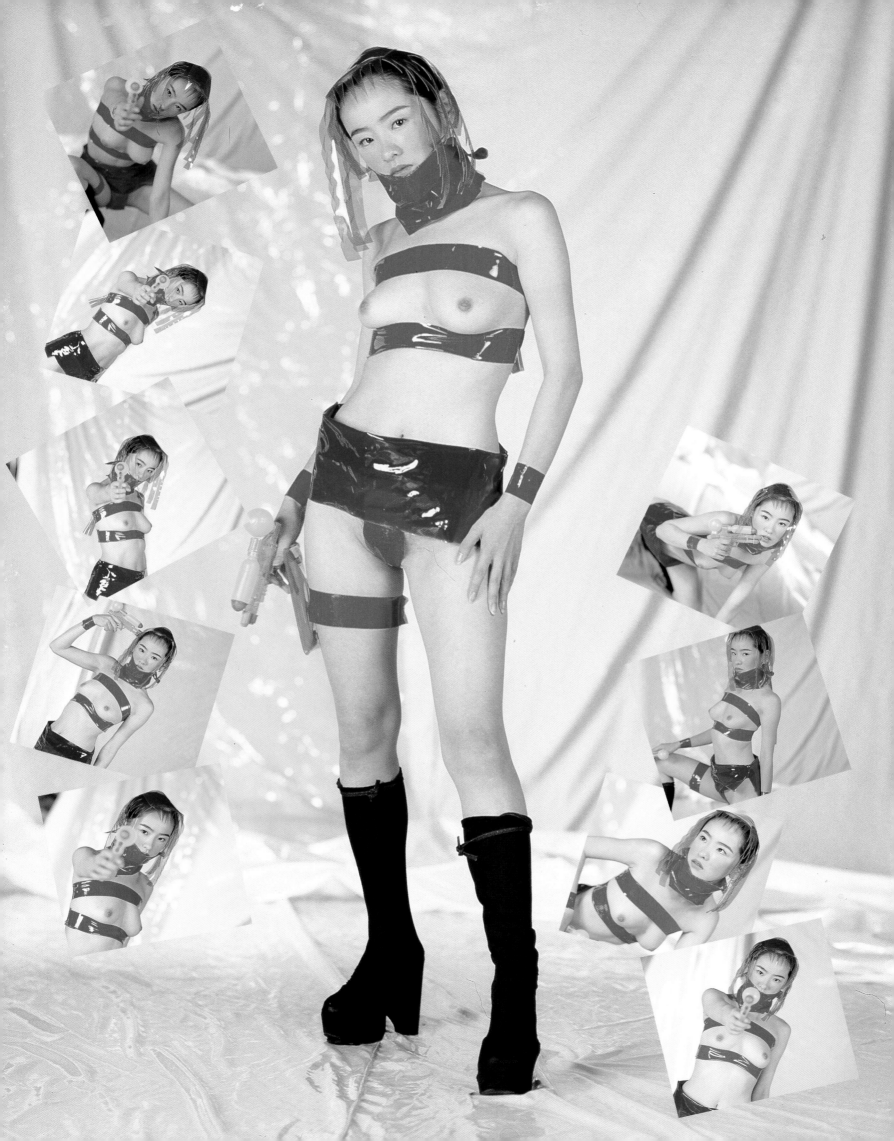

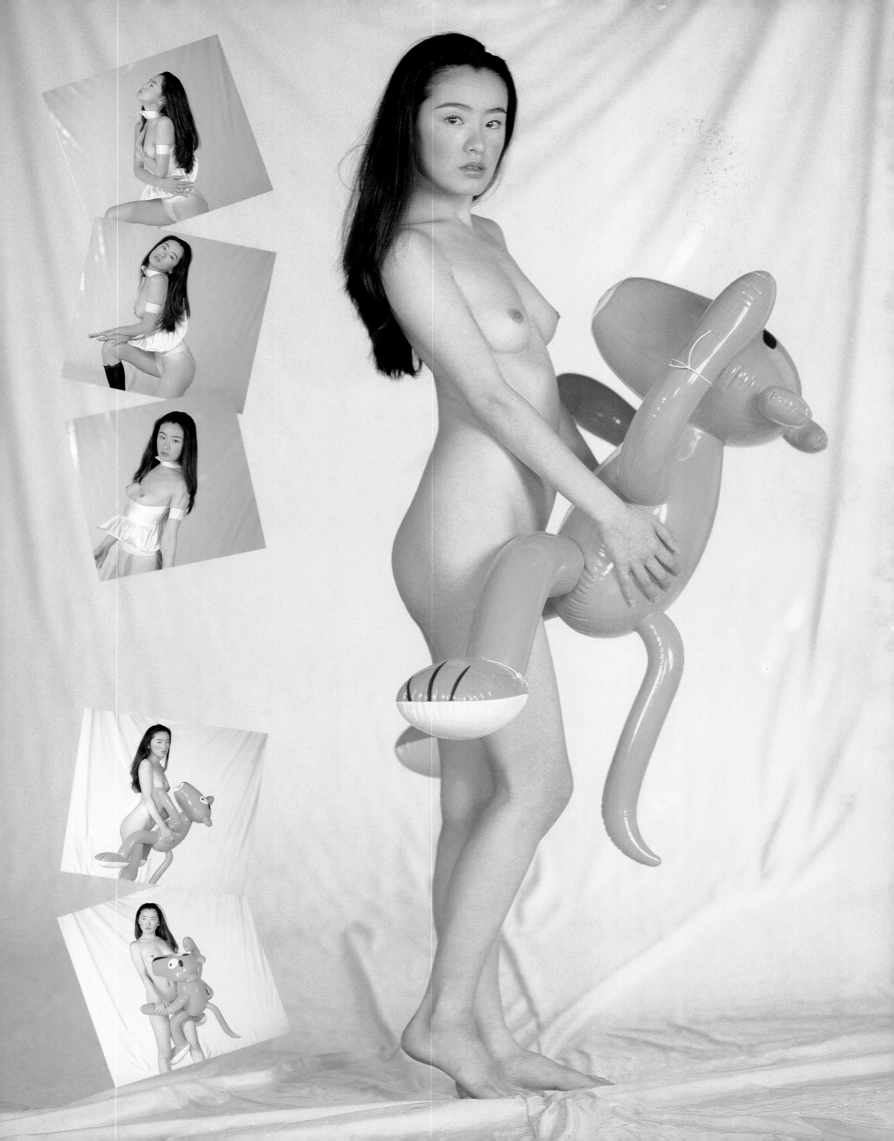

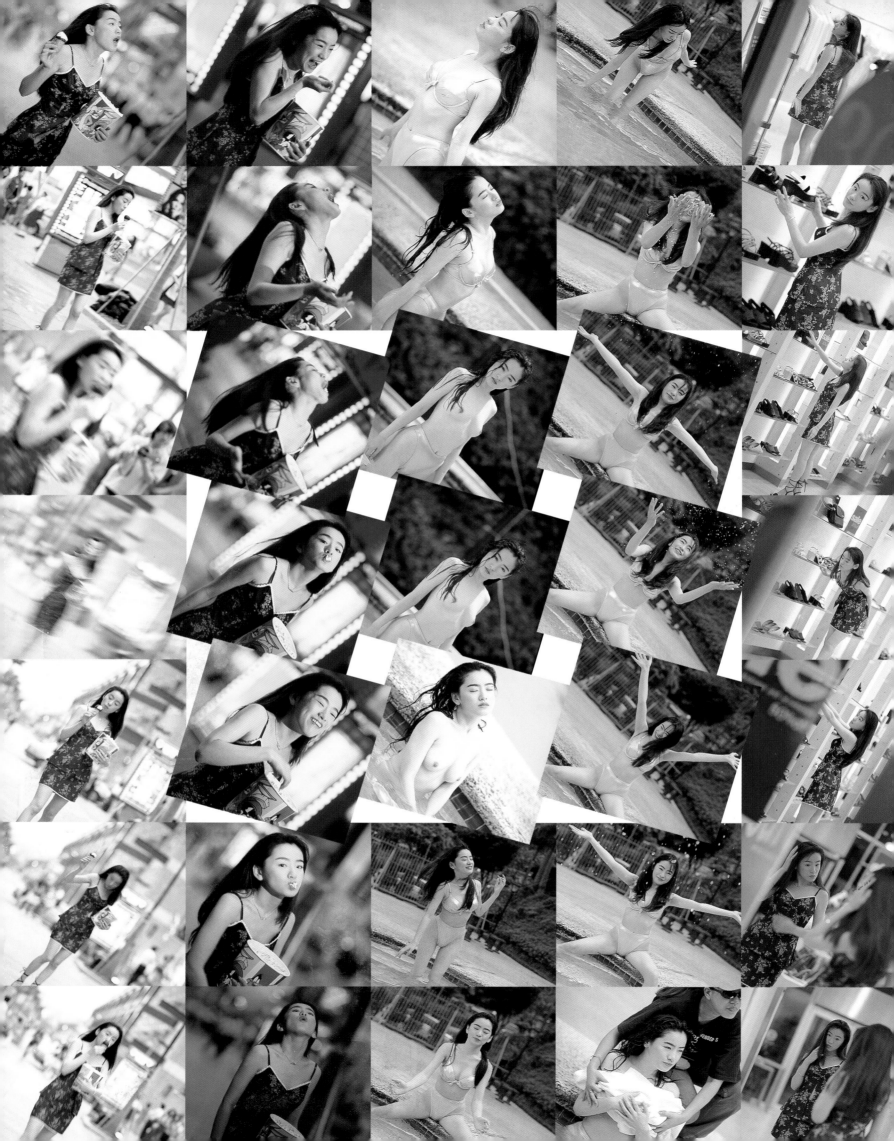

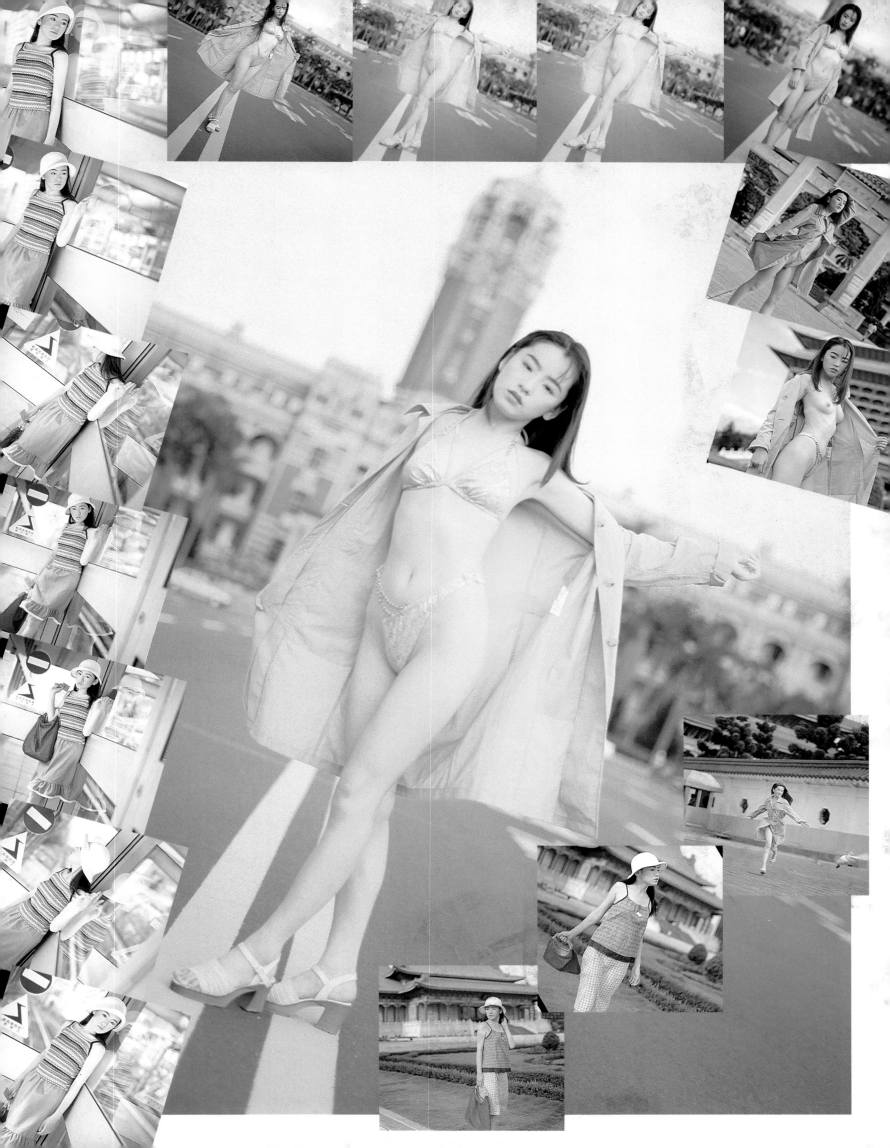

川村千里寫真集

ARTIST／KAWAMURA CHISATO

PHOTOGRAPHER／周立

COORDINATE／陳昀

VISUAL DIRECTOR／陳偉

ASSISTANT PHOTOGRAPHER／莊雲斌、傑克

MODEL DESIGN／孟祥鳳

HAIR & MAKEUP／喬治亞

TABLE DESIGN／生活派視覺設計（TEL：02-27170591）

泳裝‧內衣／品特公司（TEL：02-27527813）

1998年8月21日初版發行

發行人：陳琮仁

發行所：男人話題文化事業股份有限公司

台北市南京東路5段370號6樓

TEL（02）2768-1800（代表）

印刷製版：秋雨印刷股份有限公司

總經銷：雨辰書報社

Printed in Taipei：1998